U0095279

中央美术学院
2012
毕业生作品
收藏集
2012 Collection Album
of CAFA Graduation Works

中央美术学院 美术馆 中国青年出版社

中央美术学院美术馆收藏委员会

目录

前言

王璜生（中央美术学院美术馆馆长）

中央美术学院，一直有收藏青年学生艺术家在校学习过程和成果的传统。其实，一般的艺术院校都会采取这样的方式，但是，由于中央美术学院特殊的历史地位和特殊的教育成果，这样的收藏及其长期不懈的努力，使得藏品形成序列化的结构和相关的学术意义。自20世纪50年代以来，这种历届毕业生作品的收藏包括留校青年艺术教师的作品收藏，构筑了一段特殊意义的美术史，一定意义上可称之为"新中国的青年美术史"或"新中国美术的青年时代"。何以有这样的说法，我们可以从中央美院美术馆（前身为中央美术学院陈列馆，以下简称央美美术馆）的历史藏品中看到，新中国建立以来在各个阶段的美术史上产生了重要影响、发挥了重大作用的大部分艺术家，其青年时期的作品不少入藏中央美术学院，这些藏品，一定程度反映和体现了这一批批一茬茬重要艺术家的艺术成长过程和历史，我们可以从这样不同时期的藏品中，比较和研究艺术家成长和发展的关系及脉络，也可以通过这样的藏品，追溯不同历史时期艺术的追求和风尚，包括艺术教育的特色与趋势等。艺术史本身就需要这样一种"青年时代"的积累和建构。

随着中央美术学院美术馆新馆的落成，美术馆的工作进入了一个新的历史阶段。央美美术馆一方面全面拓展国际国内文化学术的影响力，发挥美术馆知识生产和传播的社会功能及作用，配合学院教学和科研工作，充分开发相关的学术资源及专业能量，成为了在国际上有相当知名度和关注度的美术馆；另一方面，完善内部建设，修炼内功，特别是制度化建设和藏品建设。一个美术馆的历史地位和作用，相当程度上是与它的藏品积累和品质特色有关。

近年来，央美美术馆藏品工作开展得有声有色，无论是著名的老艺术家、教授及家属，还是毕业生及青年艺术家等，对中央美术学院藏品的入藏，都给予了极大而无私的支持。作为一个艺术学院的美术馆，在火热的艺术市场和功利社会的情境之下，坚持有品质、有判断力、有艺术史意识和责任的收藏，无疑是一种近乎天方夜谭的理想。因此，我们只有通过一切可能性的努力，包括学院及央美美术馆的学术及社会影响力和专业作为，通过对艺术史建设的职责和理想，来争取得到大家的认可和支持！去年，我们组织策划了"千里之行：中央美院藏优秀毕业生作品展"在伦敦金色广场艺术中心举办，最近正在策划"新中国美术的青年时代：中央美院美术馆藏品专题展"在中国美术馆展出，相应的，编辑出版专题收藏集。以类似的方式，使藏品更加充分地发挥社会和艺术史的作用，同时，也回报艺术家们！

今年，我们非常难得地入藏了2012届毕业生作品59件（套），特地编辑这一本藏品专辑，内容包括藏品的相关介绍以及艺术家的相关资料及创作经历、心得等，我们期待这样的专辑能为艺术史的研究者提供基础的资料。

衷心感谢大家的无私奉献！

2012-9-9 于中央美术学院

长久以来，我都认为物体经过人的使用后便会被赋予某种意义，人们总是会在"物体"上留下些"蛛丝马迹"。无论是几个物体间的组合关系，还是留下的使用痕迹，甚至是相对位置的改变，都使"静物"不再单单是"静物"，它们已经与"人"产生了某种联系。当画家按照自己的意愿组织了一个人为的场景，并通过自己的方式把它付诸画面后，观者便会按照作者的引导进行思考，这时"静物"就摆脱了它单一的客观意义，画面与观众之间便建立了某种联系。

我的作品《桌》之一，选取了我这个年纪的人家庭中的一个普通餐厅场景：西式的家具、红酒、咖啡等在我成长的过程中逐步传入中国普通家庭的物件，但桌布、坐垫等又有着强烈的中国感。这是一个典型的中西式结合的场景，也是我们这代在城市中长大的人的家庭的一个缩影。我希望借我们这代人复杂的成长环境暗示我们复杂、矛盾、多面的内心世界。

我认为，平面化、极简化、抽象化在现当代的迅速发展是有其根据的，在视觉经验极为丰富的今天，画面只有超越人们日常的视觉经验才有可能引起观众的注意，并引发其思考。所以，在创作方式上我选择了较大的尺幅并用丙烯做颜料，强调画面的平面感及构成感，突出其现代场景的特点，拉近与观众的距离，更易使观众产生共鸣。同时，在桌布的花的处理上我选择了用现成品的方式使其与画面中的物体形成"实"与"虚"的对比，引导观众的目光及思路。

我希望通过这组作品，透视出我们这代中国人的生存状态，促使观众去审视生活、反思生活。

在一开始创作这张作品的时候，我并没有选择如此平面的方式及锋利的边缘线处理方法，依旧迷恋于类似写生的方法：生动的笔触、浑厚的边缘线等等，并没有找到可以与想要表达的内容相适应的表达方式。但随着画面的进展、数遍的反复涂改及对其他现代画家的借鉴，从一些局部开始，我慢慢找到了这种表达方式：平面化的色彩、锋利的边缘线、局部高纯度的颜色，通过这些处理增强了画面的现代感，拉近了与观众的距离，也更符合要表达的内容。

在这张作品中，缝的花无疑是一个重点，同时也是一个难题：如何让现成品与画面其他部分和谐共存。我修改过无数次，在刺绣已经完成以后，甚至一度想要放弃这个方法，但随着我找到现在这个表达方式，这些花也慢慢与之相和谐。

总之，这张作品是我的一个重要的尝试的过程，在此过程中我慢慢找到了自己的绘画语言、对生活的关注点，同时也在过程中发现了一些不足。所以，虽然最后结果可能并不尽善尽美，但过程是最重要的，这只是一个开始。

温一沛

1988.05 出生于河北秦皇岛
2008-2012 就读于中央美术学院 油画系 第一工作室

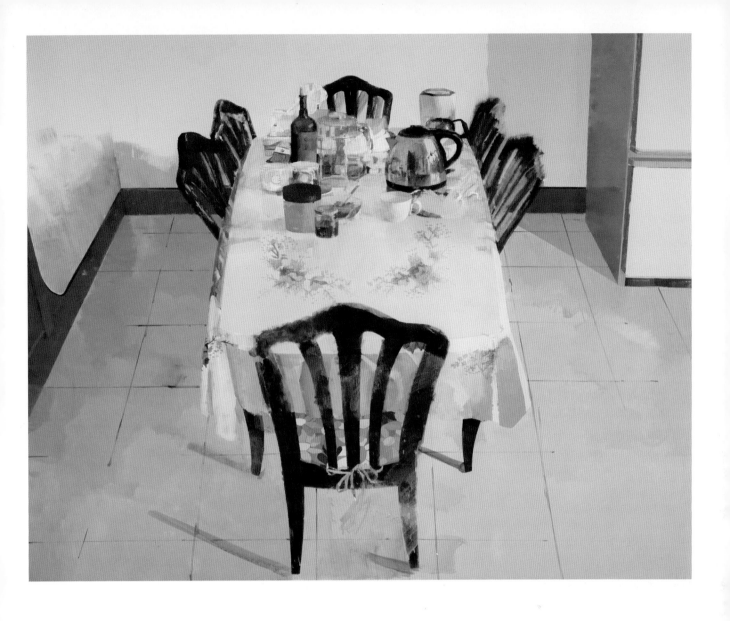

温一沛 /《桌》/ 亚麻布丙烯 绣线 /180cm×190cm/2012
Wen Yipei / *Table* / Acrylic on canvas, embroidery threads

"如实地再现典型环境中的典型性格"，是我大学课本中关于"现实主义"概念中的重要一句。回望我们的生活，有时典型与非典型真是难以区分，在我的视觉经验中现实更多时候是真假难辨。

眼睛看到的是真正的现实吗？外部典型的特征下是不是就有典型的性格？"非典"病毒走了，但这个词很有趣，象说出现实与我们自身经验的关系。今天的表象，也许就是这个时代不曾间断的"非典型性"变化。

所以，我想，还是把"雪山、青草、美丽的喇嘛庙"还有那个"流光溢彩的车厢"留在记忆里，在《甘南的记忆系列》作品中尽量减少表面的异域风情，人群里他们是孩子、是妈妈，他们是生活在我们周围的普通人。

　　毕业创作《甘南的记忆系列》，共三张。《遇见汤布利泊》《小多吉》《光》这三张画的素材主要来自我这次去夏河的感受。

　　这是个全新的、漂亮的、现代化的小镇，我觉得它更象是一面镜子，反射着我们的时代和我们周围曾经是老旧城镇的变化……

　　《光》这幅画是在展览的前三天完成的。现在的这一稿已经是我第三遍画这张画了，在此之前，我画了一些小稿和两张同这幅尺寸相同的油画。在老师的指导下，每一稿中人物和背景的物体都在不断删减，现在我还清楚地记得老师每次看画给我提的建议。

　　由于生活和工作的关系，甘南真是去了很多次，相册和电脑里有着大量的图片，当然也少不了在那儿画过的写生，但是认真地对这些图像思考，我想是通过这次创作才开始的。

李贝

1975.12　出生于甘肃宁夏
1995-1999　就读于西北民族大学美术学院 油画专业
2008-2012　就读于中央美术学院 油画系研究生二画室 师从丁一林

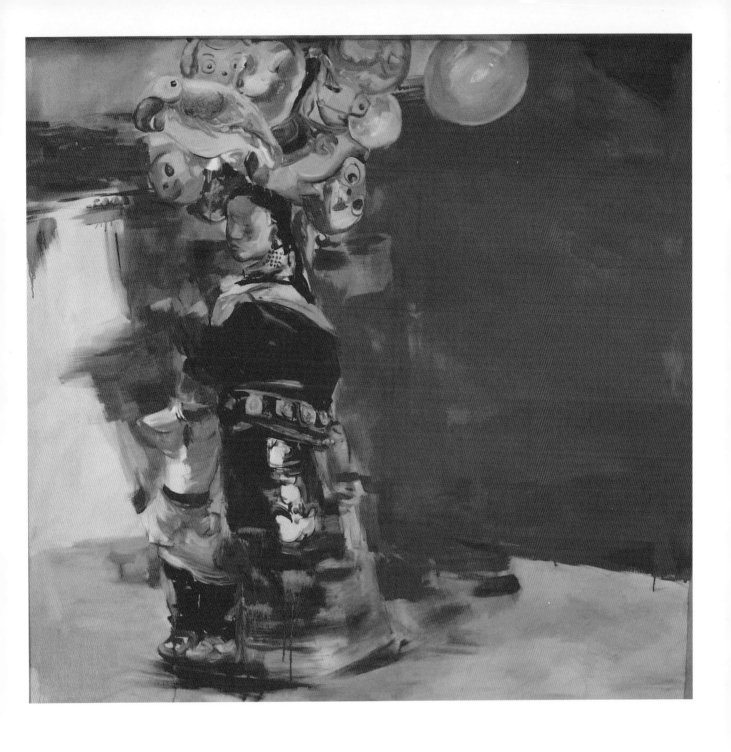

李贝 /《甘南的记忆》系列之二《光》/ 亚麻布 油彩 / 148cm×152cm / 2012
Li Bei / *Light - The Memory of South-Gansu Tibetan Area* Series/Oil on canvas

我的毕业创作的主题是窗。题目是苦闷与快乐。创作的原始冲动源于英国作家沃尔夫的读书笔记的一段描写：一天他坐在咖啡馆里，正看着窗外灯火辉煌的街道，突然下起瓢泼大雨，他目睹了一滴雨珠从无到有再到消亡，在窗户玻璃上划过的全过程。虽然只有短短的一秒钟，他却能清楚地看到那颗水珠里倒映着窗外的辉煌，这一情景令她非常感动，使她悟到了人生短促。在她的另一段描述中也使我深切感到内心悲伤和孤独的人会更加热爱生活追求自由。我作为一个内心向往真和美但阅历太浅的画者，最最需要的是什么，是撕开挡在我眼前的一切屏障（知识的、习惯的等），以使我看清事物的真相，内心的真相。窗成了我观察事物的起始点，是我内心与外界一切事物交流的场所。

我因此选择窗作为我的创作主题。我选择了麻绳、纱布配合宣纸作为我的材料语言。麻绳是束缚捆绑的代名词，与纱布的网状结构、格式四点连接，极具伸缩的特性互补。纱布柔软而疏松反而最具坚韧性，又与宣纸的灵脆互补，它们都具有似漏非漏、朦朦脆脆的魅力。它们的共同点是包裹、半遮蔽。这三种材料的共性、个性和互补性，对于我想通过窗这个主题表达我内心珍惜生命中的点点滴滴，收藏生命中的时时刻刻能起到更好的作用。

我的创作目的是通过不同的材料和不同的搭配找到我精神表达的语言和方法。

创作草图的选择是在不同时间段画的窗的不同情境，经过一段时间沉淀，仍然最令我有感觉的就作为我的创作草图。

然后我分别在不同的有色底上对宣纸、纱布、绳子和其他网状物的材料单独进行画面实验，再做不同的组合和混搭实验。全部做过后，我开始按创作草图在不同的有色底上即兴对选定的材料进行层次上的各种组合。在选择什么样的材料与什么样的方法搭配时，我要反复对自己说，我为什么要这样做，这样做的效果应该是如何？而实际又是如何？更重要的是，自始至终要知道自己应该一直要什么。因为，同样一幅草图会因为情绪的不同而出来完全不同的效果。

其实，任何一个表达愿望都有无数的表达方式，所以，即使有了草图，有了适合自己表达的材料语言，还有更重要的，就是找到最适合自己知识储备的情感表达方向。

为了找到方向，我在不同的时间段，对同一幅草图，进行两种不同情感的绘画尝试：一是妈妈生病期间我的苦闷，在窗1，3号作品中表达病房和血管病给我的感觉；二是妈妈出院后的快乐——窗2，4号作品。在对作品深入的过程中我能明显感到对苦闷的表达，会因为缺乏生活阅历和知识储备，很难再深入下去。而对欢乐的表达却不一样，好像对画面有很多话要说。对于在一幅草图下的两种相反情感表达的尝试能帮助我了解自己真实的表达乐趣的方向。

张梦圆

1987.02　出生于山东青岛
2005-2009　就读于山东省滨州学院 油画系
2009-2012　就读于中央美术学院 油画系 材料艺术工作室 师从张元

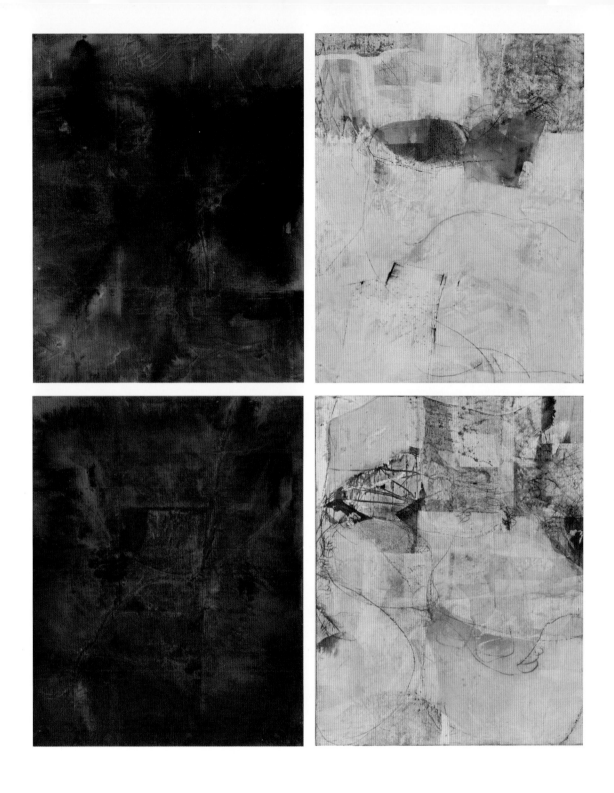

张梦圆 /《苦闷与快乐》系列之《苦闷一》《苦闷二》,《快乐一》《快乐二》/综合材料 /150cm×120cm×4/ 2012
Zhang Mengyuan / *Anguish* Ⅰ , *Anguish* Ⅱ , *Happiness* Ⅰ, *Happiness* Ⅱ—*Anguish and Happiness* Series / Mixed media

作品通过中亚古代丝绸之路、东西方文明、文化交汇点的一些历史遗址，以交河、高昌、楼兰古城废墟遗址的造型和环境为参照对象来进行绘画的表现。在这些形象的存在表征背后似乎传达着某种信息和暗示，而更重要的是一种启示和预言，当人们去观看时会产生不同的解读。可能是历史的不朽、不灭的永恒和现实荣耀的转瞬即逝、昙花一现；也可能是个体的忧郁和伤感；甚至是乌托邦式的雄心壮志等想象空间。而这种不可言说的不确定性和模糊性景观所存在的视觉形式，正是我的兴趣所在，也适合我的绘画语言的表达方式。用绘画来表达一种对历史、宗教、文明、文化的思考。

绘画是一个不断简化的过程，从另一个角度来说，是绘画者自身将宗教、哲学以及对生命的意志和体验的认识简化成一种力量并努力体现在画面上的过程。我在绘画中尽可能的简化过多的信息，而选择直接、单纯、简洁的表达方式，并对所处时代的绘画潮流加以区分或保持一定的距离。在表达上我选用简化对复杂、写意对精致、平淡对强烈、未完成对完整、朴素对新奇、过去对现在、边缘对中心的方式。绘画的创新不完全是巧妙的观念和设计，以及想象力和材质，而是在于绘画语言本身。

这个主题的选择是1999年开始的，只是感觉还是没有完全表达出来。随着时间和阅历的变化，这种表达的愿望反而更加强烈，而这次毕业创作有了一个时间去准备。

虽然多次去过交河和高昌，但为了更好地画好这种感受，我还是选择了2012年1月1日去了交河收集资料。之所以选这个时间，是因为景点几乎没有人，交河在戈壁寒风中显得更为宁静动人，纯粹而神秘。一直以来的愿望实现了，没有人打扰，可以安静的沉浸在里面，体会到片刻的心静，时间似乎在这里慢了下来。这就是我要表达的。

最初阶段没有遇到问题，在第一周内大的整体效果一气呵成。第二周面临深入，如何将每一遍过程保留，如何将激情、情绪和深入调和好，如何将具象和抽象平衡好。丙烯颜料的干湿变化很大，而我选择的色彩明度变化是很小的范围；同时画室空间有限，不能同时摆开去画，只能两幅做比较的画，所以每个阶段都拍下来在电脑上调整。

而最大的问题是，每天面对画面，能够深入时是快乐的开心的；但很多时间是在反复或处在没有进展的状态，这样会让人变得麻木。尤其是在中后期阶段，为了调整到最佳状态，有时会有一两天不去画室，按时睡午觉，运动。在我进展慢的时候，导师贾涤非还不断鼓励并调节我的情绪。他举例说要像和你的画面恋爱一样，要按时约会、打电话、吃饭，要有激情，和画面保持新鲜感，增加遍数；画面要有死去活来的情绪和过程，纠结和痛苦是正常的；画面要轻松、自然，由简化到复杂再回到简化……

巴欣盛

1973.02　出生于新疆乌鲁木齐 锡伯族
1992-1996　就读于新疆艺术学院 油画系
2009-2012　就读于中央美术学院 油画系 研究生四画室 师从贾涤非

巴欣盛 /《城》/ 亚麻布 丙烯 / 200cm×150cm / 2012
Ba Xinsheng/ *City* /Acrylic on canvas

我认为工程机械是工业化、城市化大发展的产物，它背后所代表的正是这个大发展大变革的时代。发展意味着新事物的出现和产生，变革则意味着旧事物的消亡和隐去。而在一片繁荣欢庆、发展变革的时代背景下往往会掩盖着很多社会矛盾。悲观来讲，现代社会就像一辆在雨林中疯狂开进的推土机，而快速推进的目的却仅仅是为了获得更多的耕地和木材，甚至是垃圾处理场。工程车进一步加速了城市化建设及大工业时代的兴起，也成为了当代社会矛盾的集中承载体。

之所以选择这一题材进行创作，首先是被这些大机器自身的美感以及其强大的力量所打动。它是人类文明、人类智慧的结晶，从正面角度来看，它们在更大程度上解放了劳动力，提高了工作效率和生产速度，并降低了生产成本，加快了城市化建设，使人们获得了更大的自由空间和改造自然的能力，创造出更美好的现代化生活环境。

描绘的机器虽污迹斑斑，但都是依然在工作使用着的工程机械车，而非遗弃在博物馆里的机车。污迹是被人类使用过的痕迹，是对社会付出劳动、做出贡献的象征。作品以单纯的背景和写实性的主体搭配是想让画面表达的更为纯粹。希望当人们看到这些工业化机械的同时，能够反思我们当前的社会状况，因为改变本身并不是我们的最终目的，变得更美好才是我们真正的目的。

　　最初是在三年级素描创作课上画的一张升降机和一张小型挖掘机，画面背景是单一的黑色；后来是自己课下画了两张油画的升降机，背景是夜晚的城市，高楼林立；再后来又用漆板贴铝箔着色的方式画了一张老式推土机，金属感强、但色彩上很有局限性；到毕业创作，开始一直考虑背景以及画面表现力，后来利用对浮雕的认识，加强了画面肌理，背景采用银灰色，多了些现代感，最终还算满意。

陈海超

1986.10　出生于山东省聊城市
2008-2009　就读于中央美术学院 造型学院 基础部
2009-2012　就读于中央美术学院 壁画系

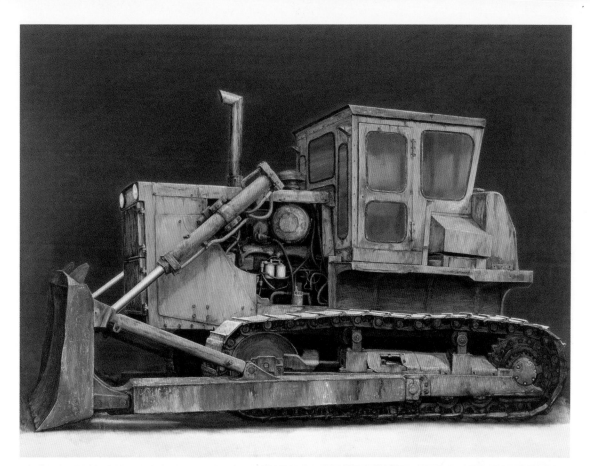

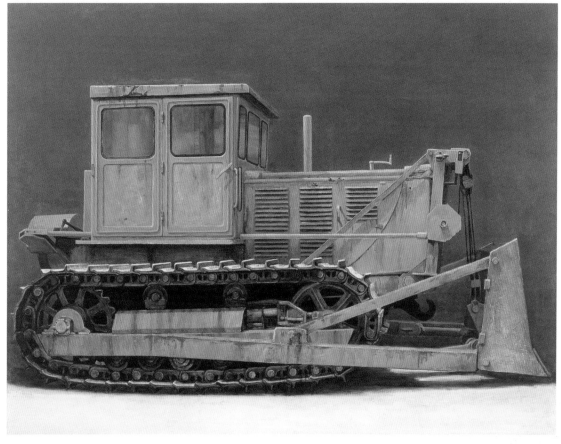

陈海超/《三重奏》之一、之二 / 亚麻布 油彩 /160cm×210cm×2/2012
Chen Haichao/ *A Trio* Series Ⅰ; *A Trio* Series Ⅱ / Oil on canvas

绘画中对于水的描绘极其丰富。我的绘画中也运用到了水，水在我的创作中并不仅仅带有现实的指向性，而且具有一定的象征意义。我的作品是从个人的感情色彩出发，借助我们日常生活中经历的场面——下雨、跳水、洗澡，记录人在所处的环境之中与水发生相互关系的一瞬间，在这人与水定格的一瞬间，产生了一种两个物体之间承受与被承受的状态。

艺术来源于生活，我的艺术作品的产生与我的生活经历是密不可分的。从小我对于水就很敏感，小时候因为不会游泳，被水给呛到了很多次，有两次是好心人救了我。沉在水面下，四周环绕着的深沉的水的图像，现在还会记得当时的感受。在我内心中，水给我留下了很深的印记，我对水有一种沉重的、突如其来的、围绕在我周围的感受。可以说水在我心里留下的这种印记是我之所以运用水元素去进行创作的一个源头。

"upcoming" 1 这张画中我更加注重的是人跳进水之前瞬间的感觉，展现的是人主动跳入水中的一瞬间，画面中人是一种主动跳入水中的瞬间状态，象征了人主动去面临即将到来的一切的一个状态。一切是未知的，这种未知的可能是美好的，也可能是不美好的。短裤的条形纹样、人物佩戴泳帽的颜色、水纹的绘画方法、瓷砖的透视焦点的位置，我都进行了认真的推敲，不仅仅让画面中人与水有象征意义，也要让画面中其他的物体具有一定的象征性含义。在画面中，我也从古代海豚戏水壁画中水纹的运用吸取了水的表现元素，以线性水纹的形式进行描绘。

我希望观看者在我的画面中能看到画的制作性，我也喜欢制作性强的东西，在底子的制作上我就多次的进行试验，尽量达到我想追求的一种白色底子的程度。每张画我进行了深入细致的等大素描稿，画面中的人物我试图去掉阴影，寻找平面的、线性的绘画方式。在我的三张作品中，我加进了在厚底子上进行刻线的手法，用更加真实的起伏变化模仿瓷砖与缝隙间的质感，与手绘的画面相互结合，丰富自身画面效果。丹培拉作为西方中世纪的绘画材料，具有较透的多次罩染的特性，画面中我尽量加强这种颜色与颜色层层相互叠加透漏出来的色彩，不去追求比较厚的丹培拉的画面效果，更多的表现一种淡雅、轻盈、内敛的画面效果。这正是我对水的一种感受，也正是我目前所追求的一种表达方式。我创作中的人、水都有一定的精神层面的指向性，每个人似乎都在准备面对即将面临的一切。

郭玉龙

1987.05　　出生于黑龙江大庆
2005–2009　就读于中央美术学院 壁画系
2009–2012　就读于中央美术学院 壁画系 师从李辰、宁方倩

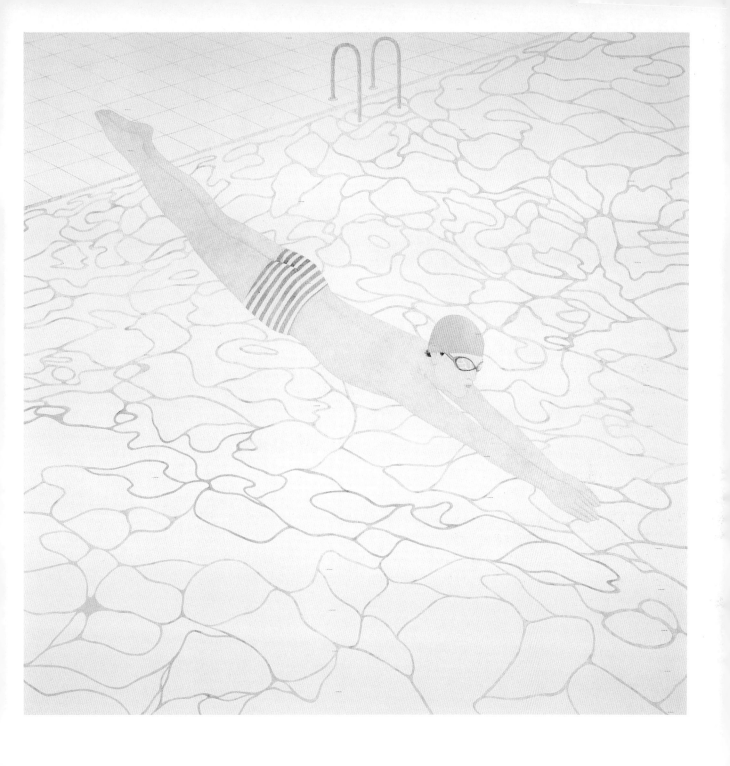

郭玉龙 / *upcoming* / 亚麻布 丹培拉 /150cm × 150cm/ 2012
Guo Yulong / Tempera on canvas

听着音乐《献给已死去公主的孔雀舞》，想作一幅跟这个音乐比较相符的作品。

这舞曲给我动机，但在作画过程上慢慢地按照当时的情绪来画，不太在乎音乐了，比较重视作画时的情绪。

每段过程中要选择、考虑，让作画过程更生动，更有意思。

　　题材是玫瑰。以前没那么画过花，不太熟悉，但新题材能让我的作画过程更生动，更新鲜。

　　材料是丹培拉和铅笔。先用铅笔来画玫瑰的形状和明暗，然后慢慢地跟丹培拉混合用。为了表现浸染的感觉，没干好的地方用大刷子上下方向刷了，然后等干，再描写花，反复了这过程。最后再用砂纸打磨了。

李致仁（LEE CHIIN）

1989.05　出生于韩国大邱
2008-2012　就读于中央美术学院 壁画系

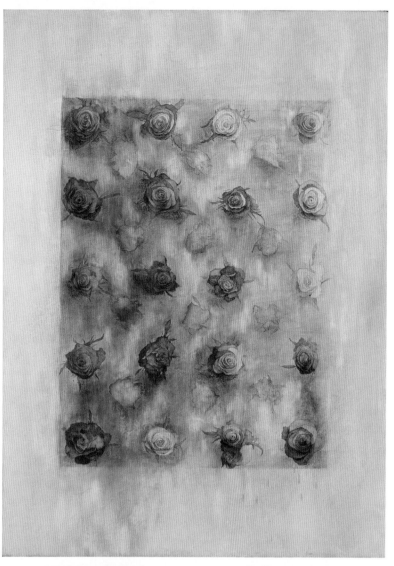

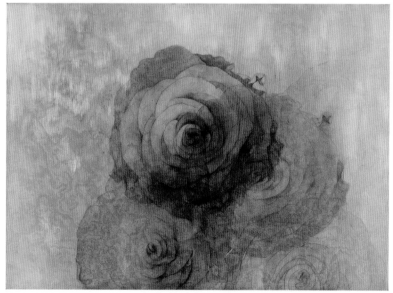

李致仁 / *Parane For A Dead Rose* 之一、之二 / 铅笔 丹培拉 /65cm×90cm×2/2012

Li Zhiren / Pencil tempera

创作的题目叫做《永无乡》，永无乡是童话《彼得潘》里可以永远告别成年世界，无忧无虑地生活的小岛。

人永远拒绝不了长大。不要长大是一个童话般的梦想。

每一个人心底都曾存在过一个彼得潘。都曾有一个永无乡。人人的永无乡都不相同，彼得潘是一个生活在自己世界中的人，他的永无乡是个充满美丽梦想的地方。我所想表达的永无乡是以杜撰似的童年来回忆小时候的美好单纯的向往。

我是看动画片长大的，动画片极大地丰富了我的想象力。影像艺术形式、动画艺术形式这些都是由很多个画面组成的，每个画面都互相联系又极具独立的审美特性、视觉特征。而漫画是分镜似的画面，既有提示又给人留有想象空间。这些从小就迷恋的东西对我的创作都有很深的影响。

我的童年是在农村长大的。现在每次回到乡下面对自然的时候，就会无端的重拾小时候对自然理所当然的、强烈的信服感。在农村，鱼塘非常多，但我非常怕水，很少接近，出于好奇心，有时还是会站在鱼塘旁边往里面看。面对不到10平方米的鱼塘我会禁不住想：这个里面肯定有大水怪。有一次我正在想如果万一水怪出来，我该往哪跑的时候，突然有一条鱼，跃出水面，吐了一口水草出来，正吐到我腿上，把我吓得半死。我就觉得那些鱼一定是知道我怕，故意吓唬我，从此我就特别爱吃鱼。

可能是出于对水的恐惧外加对鱼会游泳的忌惮，就针对鱼进行了一场莫名其妙的"斗争"。

在材料上，介入了三种，有不锈钢、亚克力和陶的运用。选择不锈钢是因为这种材料有些现代感，现实和虚幻的对比，就像是锁住各个结界之间的箍。而且对于空间的表现，这种材料比较容易实现。

选择亚克力是因为我的作品要用泡泡来引出我的童年幻想画面，亚克力这种材料比较适合表现透明泡泡的感觉。罩在画上面，与直接看画还是有不一样的视觉体会。

动画对我有着很深的影响，算是我认识世界的启蒙，这种语言对我而言很亲切，是最直观的叙述故事的表现形式，而且，这个动画算是整组创作的一个总结。

每个幻觉都是有来头有根据的，所以在构思第三组的时候从模糊的感觉具体的落在了每一个物体上。总结起来我创作的过程其实是一个倒叙。

老师建议我说你不如就把你自己画上去，加上一个源头。于是在形式上就借鉴了电影中分割现实与幻想的方法，在现实中的我用了黑白来表达，幻想的世界都是彩色的，正应了肥皂泡泡在阳光下奇幻的感觉。

刘小庸

1985.04　出生于黑龙江鸡西市
2003-2007　就读于中央美术学院 壁画系
2008-2012　就读于中央美术学院 壁画系 师从曹力

刘小庸 /《永无乡》（局部）/ 亚麻布 丙稀 / 影像资料 / 尺寸不等

Liu Xiaoyong / *Neverland (Detail)* / Acrylic on canvas / Various sizes

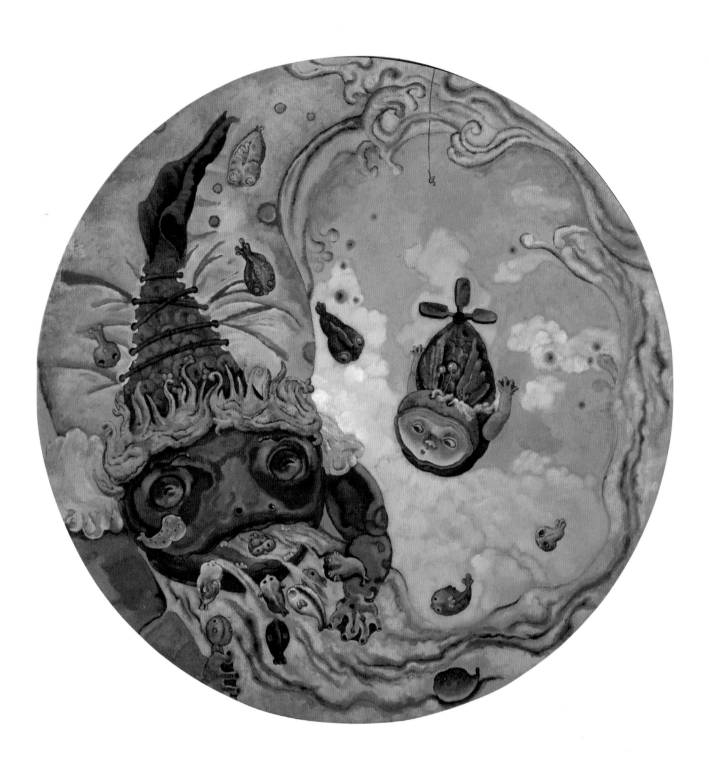

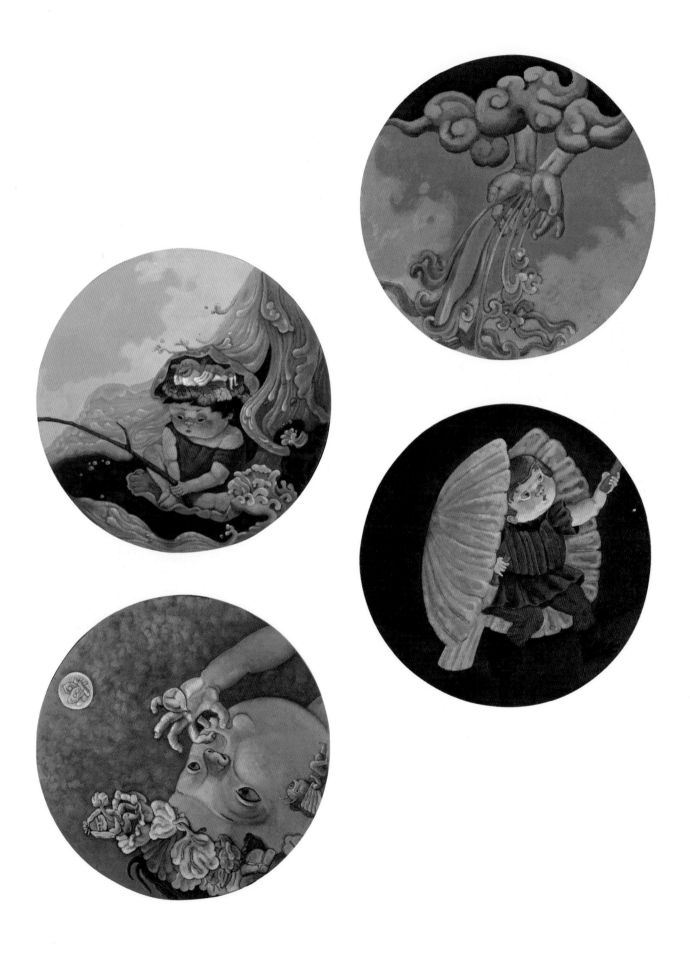

记得参观敦煌壁画的时候，我被石窟顶部的藻井深深吸引。中国传统纹样具有极其庄重与神秘的色彩，由此我产生了创作灵感。使人间的鸟儿附有神秘的特色，仿佛置身天堂，寄托着我的梦。所以我通过传统壁画的技法将鸟儿生动的形象和中国传统纹样相结合，描画出一个异彩纷呈的鸟的天堂。

在毕业创作初期首先要考虑的有两点，一是材料，二是题材。大三参观并写生了敦煌莫高窟，永乐宫壁画，麦积山石窟，云冈石窟等一些中国传统艺术的经典之后，我逐渐地体会到了中国传统艺术的魅力，也想亲手绘制一幅具有中国传统壁画特色的作品。所以在这次毕业创作中，我决定挑战一次从未尝试过的经历，在材料上选择了用传统壁画的方式进行创作。

材料选定之后更难以抉择的是绘画内容，开始的时候想得很多，总觉得这是我人生中迄今为止最重要的一幅作品，所以内容上一定要标新立异，反映出社会的某些现状，或是自己的某些经历等等。绞尽脑汁之后，我又回到了最初的起点，其实能被大家所喜欢的作品有时是很简单很单纯的。所以我决定抛开所谓的"意义"，画我自己想画的，喜欢的东西。

记得在参观敦煌莫高窟的时候，我就深深地被藻井所吸引。身在黑暗的四面封闭的洞窟里，抬头看到华丽的藻井，顿时有种升天的感觉。花纹繁琐密集，以中心为圆心向四周有规律的扩散着，一圈圈，一层层，我仿佛看到了它们在旋转。这就是中国传统绘画的神秘之处吧，繁琐重复的花纹图样就能使人们产生一种升天的错觉。在我的创作中我要以花纹图案为元素，描绘出类似于天堂的场景。

曾经看过一部美国制作的名为《里约大冒险》的动画，里面各种各样的小动物形象生动可爱，给我印象最深的是其中几只鹦鹉的形象，华丽极了，我相信所有的观众都会被这样的形象所吸引。此后在我心里萌生了一个想法，如果用中国传统的手法去描绘这样一个鸟的世界，会是怎样的呢。我决定将藻井与现实中鸟的形象相结合，创作出一个鸟的天堂，希望我的作品也可以将观众带入一个神秘的世界。

我搜集了大量的鸟的图片，挑一些形象生动，羽毛层次丰富的加以整理，并参考藻井纹样，将这两个元素相结合，绘制了鸟的线描稿。开始我的想法是将我所画的这些形象拼凑到一起，并加一些类似于叶子啊水啊等环境元素；但是老师给的意见是不需要背景，单纯一些，给观众一定的想象空间。就这样稿子定下来了。

之后就是做底子，这一步应该是我最没有把握的一个环节，中间充满了偶然性。绷布，和泥，熬胶，上泥，打磨，因为没有经验，所以每一步都是试探着往下做。

底子做好之后就开始拓稿子，着色，最后勾线，作品完成！

杨蕙宁

1989.03　出生于辽宁省抚顺市
2008-2009　就读于中央美术学院 造型学院 基础部
2009-2012　就读于中央美术学院 壁画系

杨蕙宁 /《鸟 天堂》系列 / 矿物质颜料 /50cm×50cm×2,40cm×60cm,40cm×80cm×3/2012

Yang Huining / *Birds Heaven* Series / Mineral paint

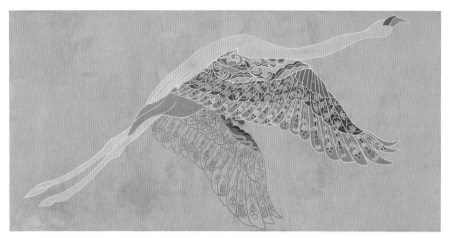

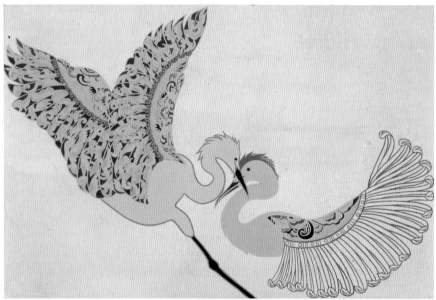

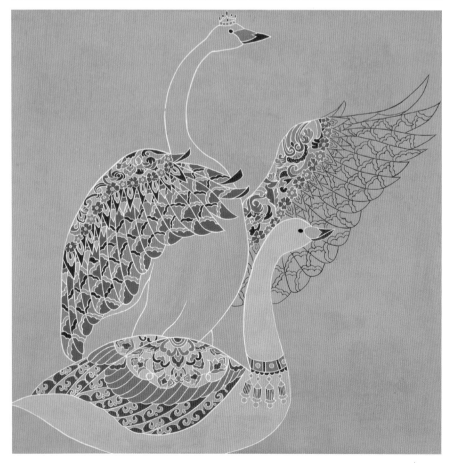

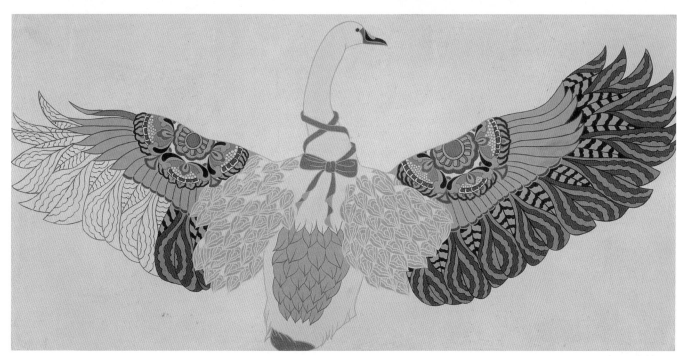

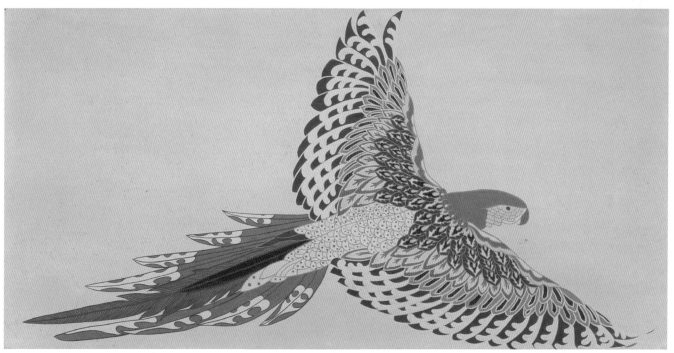

天地万物，起始于某一个不确定的点的运动，进行于充满变幻莫测的可能性之中，生生灭灭以多种规律和循环为表征的图景之中。

从某种意义上说，"人"是作为单体而存在的，在这些单体之间，彼此联系但并不能互相完全而彻底地深入内心。理解、信任、爱等是建立在一定的关系和基础之上的。当人们按照社会学家、科学家等安排的逻辑去生活和思考的时候，都在集体无意识地努力学习、工作，期待着美好的明天，享受现代文明带来的各种快乐。"要做一个有用的人"，我也在这洪流之中，在疲惫而困惑的漂流中，我偶然地到了一座洪荒的孤岛。在这孤岛之上，我脱去人类高贵的外衣，仅仅只是作为整个宇宙的一个生命体而存在。当湛蓝的天空重新荡涤我的双眼之时，我兴奋得像是再次来到这个世界，抹去了所谓的人类文明和道德，去掉了概念和真理，我只是睁着孩童般的眼睛，以好奇、惊喜和热爱之情与自然交流。

我庆幸自己的童年是在农村度过的，这样，从我生命之初就可以对多种多样的动植物，同时还有土地、山川有更多的认识和了解机会，多了一些对大自然的亲近和依恋。因此，在我可笑的孩童般的眼睛里，看到的是一个真实而虚幻的"理想国"；或者只能说，我只是偶然地躲在某个角落，看到了一些人们视而不见的东西。

在绷好的画布上，底子正逐渐接近我想要的效果：平整，但又带着很微妙的自然纹理，还有一点点类似生宣纸的味道。在前几年里，我一贯使用油画材料进行绘画创作，但在2011年9月左右开始有些改变。

从2009年研一开始，我将目光更集中地投射在自然界中动植物的各种形态上。自然的那种本真、单纯，作为一种精神和品质，似乎更能贴近我的内心。随着时间的推进和创作上的尝试，我所看到的画面里涌动着某种生命的力量。树叶、茎脉、羽毛、皮肤、细胞、颗粒、尘埃等等，一切都很熟悉，但又被自己重新认识了一遍。自己将某些杂音在经意或不经意间滤掉了。

底子做好了，在近乎冥想的状态，"神"已游至天外。难道是自己在寻找城市中的桃花源？难道是我过于像业余生物学爱好者那样去关注动植物的形态使然？是我天生就喜好这些自然的精灵，还是我本来就属于这样的土壤？在众多的自我追问之下，我并不急于找到唯一的答案，在不断的体悟中，有一种强大的力量，一直牵引着我，走向一个可以感应到的方位。

在毕业创作开始之前的几个月，我改用丙烯材料画了几张小稿，觉得效果和我的意图还比较吻合。那种淡淡的颜色，以及像是被雨水冲刷过的淋漓流淌的味道，还有那种恣意生长的气息，就是我想要的。

从一个小点开始画起，这个小点颤动了一下，像是要破壳而出的生命体，随着我的想象和身体的某种本能自觉配合，这些小点转换成生命的图像：是丛生的树叶，也是蠕动的幼虫……一直在画面上繁殖、蔓延。它们的形态和我的内心一起自由生长。

有些累。但这又算得了什么呢，我不是一直沉浸其中，享受这种创造的愉悦吗？那是一种来自心灵获得解放的愉悦和超然。最后的画面效果和自己的内心还是有差距的，或许正是存在距离，那种内心的期盼才可以让自己不断去追寻。

孙谋

1981.06　出生于湖南益阳

1997–2002　就读于湖南第一师范 汉语言文学专业

2003–2007　就读于中央美术学院 壁画系

2009–2012　就读于中央美术学院 壁画系 师从陈斌、陈文骥

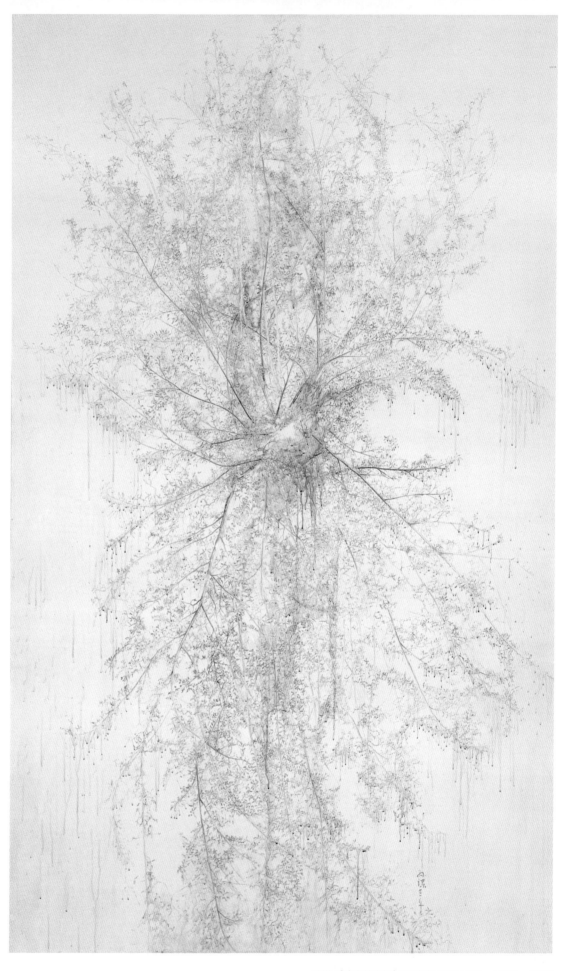

孙谋 /《空白的生长》/ 亚麻布 丙稀 / 200cm × 120cm / 2012
Sun Mou / *The Growth of Emptiness* / Acrylic on canvas

作品关注的是"本质"。我早期的作品即遵循现实主义的观念，基于真实物体，忠于视觉感受。

例如，当描绘一个穿着西装的人时，西装面料可以被当做一种创作材料使用。于是，将实际物体按照 1:1 的比例裁剪复制到木板上，然后将面料平坦地附着在板上，再在面料上喷涂出高光和阴影。丝绸也是一种创作材料，可以制造出光滑的效果。

孙文一

1989.05　出生于韩国
2000–2005　就读于首尔国立大学 美术学院
2009–2012　就读于中央美术学院 壁画系

孙文一 / 关系：——1/ 布上综合材料 /216cm×110cm/ 2012
Son mon il / *Relation* Ⅰ / Mixed media on canvas

在我个人的绘画过程中，放弃了其他不必要的干扰，选择了受理性控制的机械式的肢体运动来进行创作。而此时，意识逐渐消解，思维处于无意识的状态之中。

在这种状态里，我一遍一遍地用不同的颜色进行累积，每次只随性的留下画面边缘小部分色彩或全部盖掉，很多时候颜色的选择与边缘的存留只在一念间，或根本无意识。

我沉静的是这反复的、机械般的累积和覆盖过程，让思绪触摸最为真实的情感，内心可以得到绝对的安宁而散发无限的能量；同时在画面里展现了理性与感性的自然动态，每张画面的完成过程就像一场白日梦的过程，留有余味。

就像莫扎特描叙他创作作品时的那种状态一样："……是一种罕见的技巧！全部发明创造都在我身上进行，好像在一个美好而鲜明的梦中进行。"作为艺术创作者，我享受的是艺术创作的过程，在这一过程中，我尽情地融化在"白日梦"的幻象里，等待醒来的那一刻。

文丽

1983.12　出生于湖南衡阳
2002-2006　就读于广州美术学院 油画系 第二工作室
2009-2012　就读于中央美术学院 壁画系 师从刘斌、陈文骥

展示图

文丽 /《游走的边缘》/ 综合材料 /30cm×30cm×4 / 2012

Wen Li / *Wandering on the Edge* / Mixed media

我创作《召唤》这幅画以人物、光线为主。中国人讲究含蓄，我也是如此。

《召唤》是通过烛光的神秘感以及背景隐含的大片没有生命力的枯树与枯枝，并与两位充满希望朝气的女孩形成鲜明的对比，将两位女孩的眼神交汇在远方光亮的一处；同时左下角小猫的目光期望地凝视着女孩也是作为一种生命与生命之间的交汇。这样人与自然相碰撞，人与动物相碰撞，共同表达了对美好自然的一种向往。

两位女孩的动势形成了交汇的夹角，并交汇在远处。其中用光线作为引导贯穿整个画面，其视觉中心第一层是画面两位人物最亮的中心点，第二层则是远处的山跟云，第三处则是左下角的小猫，其他隐含其中若隐若现。我着重突出了画面人物中心，运用光与色较为刺激的对比效果呈现给观者。

这就是我的创作想法。

这幅小画是我在创作前期的一幅练习局部的小草稿。

画线稿——完整的单色素描——大面积罩染——局部深入——整体调整

朱同尧

1988　出生于山东济南

2008-2009　就读于中央美术学院 造型学院 基础部

2009-2012　就读于中央美术学院 壁画系

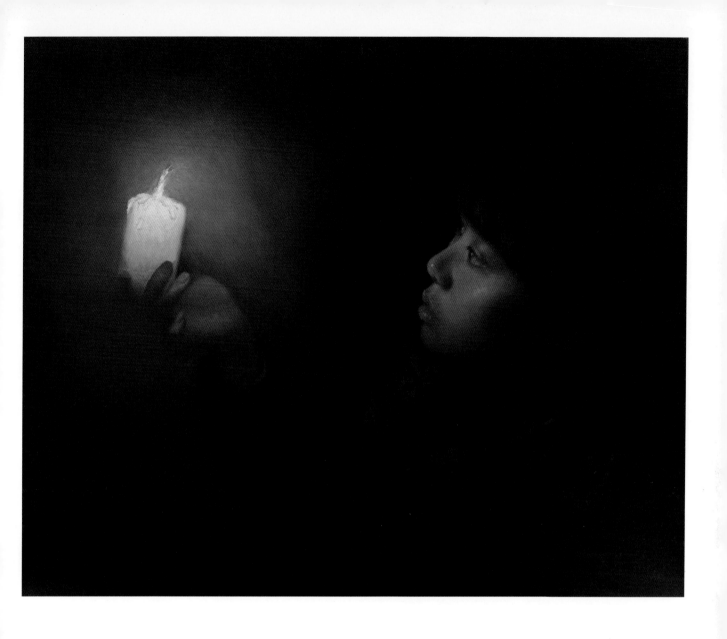

朱同尧 /《召唤》局部小稿 / 亚麻布 油彩 /50cm×60cm/2012
Zhu Tongyao / *Calling (Detail Study)* / Oil on canvas

当代中国的生存状态就是一个迷境，每天大家各自的忙碌、奔波，有失意的、有得意的、有快乐的、有迷茫的……在索取和被索取中行走每一天。

蝴蝶是自由的，出现和消失都是那么优雅，连庄周都在恍然间分不清究竟自己是蝴蝶，还是蝴蝶是庄周……

迷境中的人很难分得清现实与梦幻……

做好多的梦，把醒来还没有褪色的一个捉住，用画笔慢慢把自己融进梦里。

董晓泮（晓畔）

1970.02　出生于黑龙江哈尔滨
1988-1992　就读于哈尔滨师范大学艺术学院 美术教育系 中国画专业
2009-2012　就读于中央美术学院 中国画学院 师从苏百钧

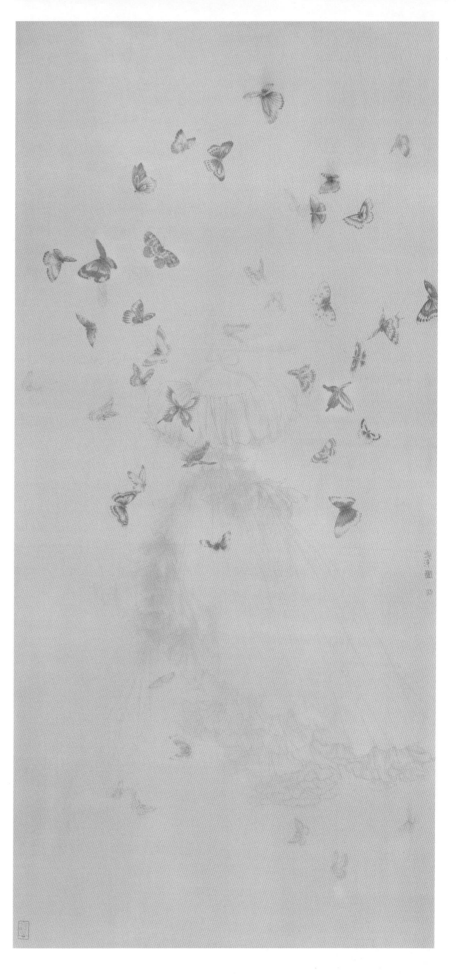

董晓泮 /《迷境 · 徨》/ 绢本设色 / 200cm×95cm/2012
Dong Xiaopan / *Land of Perplexity·Hesitating* / Color on silk

这组《菩提心·非非》系列主要立足于体现绘画与传统哲思对于思想境界的对话。在中国的传统哲学中，儒释道对于哲学核心问题的思索都不约而同的趋向虚无，因而引发了三教合一，也确立了中国文化思想区别与西方的发展轨迹。在现代化的当下，无论科学发展到何种程度都不能遮盖传统精神在人文上的合理性和绵延的生命力。以此为出发点结合"太极生两仪，两仪生四象，四象生八卦"的易数理念将这组画分为三个基本单位，中间的一组依旧发挥前几组《菩提心》的文化符号的作用，象征着思维由自然提取印证"道"的思维过程。

此幅定位为思维对于自然提萃后的成果与"道"的印证。荷花的画法借鉴宋人画荷花的表现方法，发挥主观归纳，提取本质提取美，格物致知，每一次画画都是一次证道的过程，是"心印"的过程。这里的荷花应该是区别于现实的精神产品，每个细节都应该符合中国画内在的"道"，诸如平面化、程式化、工艺性、绘画性等等。出于这方面考虑这幅画取名为《菩提心·非非·印》。

2012 年面临毕业创作，当时的构思有许多也带来了纷扰，好在在创作过程中思路逐渐明确，确立了还是以《菩提心》系列为主题，结合《古风印象》系列创作一组画的主体思路。

作为毕业作品，一方面要体现在校期间的学习状态，另一方面要体现自己对于专业的理解和探索。如果还是继续以之前《菩提心》系列的表现模式，一来会显得单薄无新意，二来也体现不出在博士这一学习阶段在绘画和人文上的继续深入研究。正巧友人赠送了几张丈六的生宣，就想着趁此机会弄个更大的组画。经过三个月左右的闭门造车，基本实现了自己的构思，有艰辛也有许多的意外惊喜和收获。

这两幅画的完成，得益于博士期间在导师指导下学习了一段时间的没骨画和写意画。在起稿阶段没有像传统工笔画那样先起白描稿，再拷贝，再上色的过程；而是调整好各素材的大小比例，直接蘸色上纸，以接近小写意和没骨的画法画出了画面基本框架，然后用上背景和细致刻画，既获得了轻松灵动的效果又不失细致，同时节约了大量时间。还有一个收获就是花鸟画与山水画结合的尝试，水口和水的画法都有新的心得也拓展了自己的画路，不再局限在折枝画法中。四幅大画组成的组画，由于在色调明度和纯度的控制上比较一致，在展出时整体还是协调统一的。这组画的完成一定程度上实现了自己以体现传统精神审美理想为主旨，争取在传统花鸟画的基础上结合一些现代形式美感，以自己的表现技巧寻找属于自己的绘画语言的初衷。

叶芃

1973.7　出生于浙江开化

1991–1993　就读于浙江师范大学　美术系

2000–2003　就读于南京艺术学院　美术学院　中国画研究

2009–2012　就读于中央美术学院　造型艺术研究所　博士研究生　师从郭怡孮

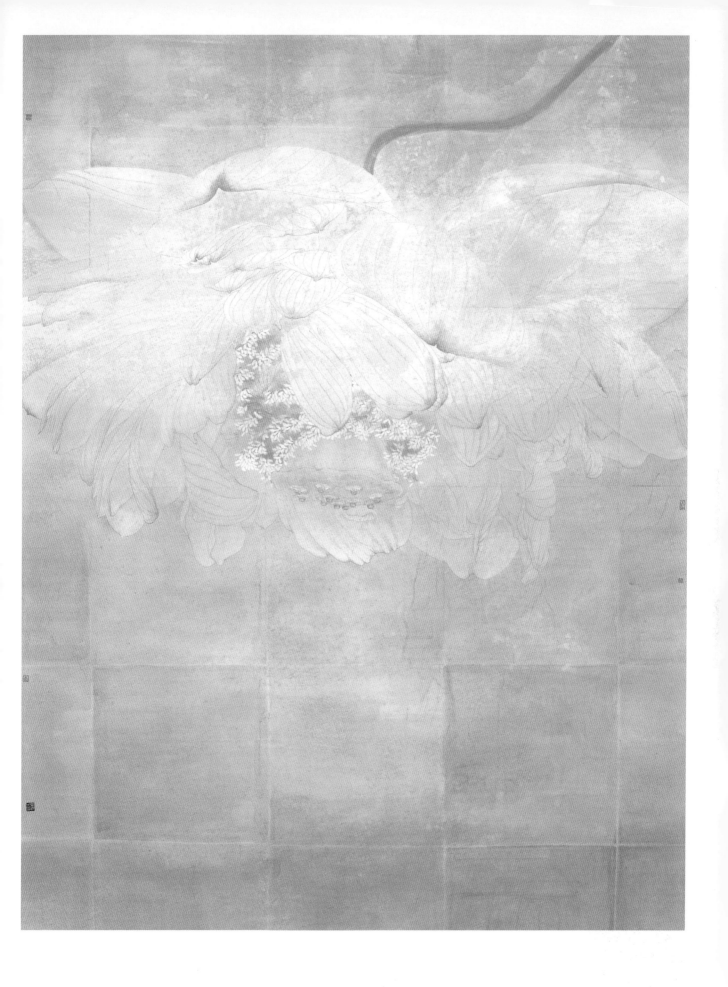

叶芃 /《菩提心·非非·印》/ 纸本设色 / 250cm×193cm/ 2012
Ye Peng /*Bodhi Heart ·None·Imprinting* / Color on paper

《非关烟云自韵致》作品取意清代黄钺《二十四画品》中之"空灵"的境界追求："栩栩欲动，落落不群。空兮灵兮，元气氤氲。骨疏神密，外合中分。自饶韵致，非关烟云。香销炉中，不火而薰。鸡鸣桑颠，清扬远闻。"自然界之花果虽不像山水烟云变幻之致，却有着相同的生气氤氲，笔墨可写万物之"活脱"，亦可写吾胸中之气象。

《风雨虚铎籁过洞箫》作品取意清代黄钺《二十四画品》中之"冲和"的境界追求："暮春晚霁，颓霞日消。风雨虚铎，籁过洞箫。三爵油油，毋哺其糟。举之可见，求之已遥。得非力致，失因意骄。加彼五味，其法维调。"将近暮春与深秋的杭城西溪农家小院中皆随处可见丝瓜、藤蔓……时常引我熟思，风雨中摇曳的瓜叶，在藤蔓的支撑下依然屹立，刚柔相映的"冲和"关系中，不仅可比天籁之虚幻，亦有崖壁百岁苍松般之坚强伟岸。

《非关烟云自韵致》：
杭州西溪有佳果，可食可赏亦可品；
翰墨点簇为传神，闲抛闲掷显生活。

《风雨虚铎籁过洞箫》
在横起直破的斜角章法中，尝试营造秋高气爽中不惧风霜的空间境象；点线面交叉形成的各种大小不同空白，以及布局中的合掌呼应，顺掌助势……在强烈的对比变化中力图取得一种笔势节奏上的和谐统一——"冲和"。

刘海勇
1976.01　出生于浙江乐清
1994-1998　就读于温州师范学院 美术系
2004-2007　就读于中国美术学院 中国画系 硕士研究生
2009-2012　就读于中央美术学院 造型艺术研究所 美术学博士 师从张立辰

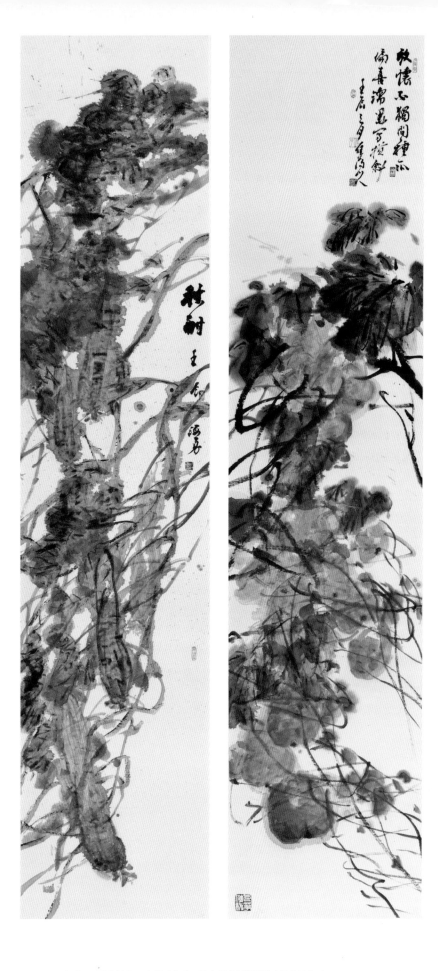

刘海勇 /《非关烟云自韵致》《风雨虚铎籁过洞萧》/ 纸本设色 /248cm×54cm×2/ 2012
Liu Haiyong /*Being Beautiful and Charming without Too Much Outside Decoration*
Following the Calling of My Internal Spirit despite xtheDisturbancesinLife /Color on paper

《绝壑千春》系列共有四幅，这是其中之一。画中题诗（共三首）为浙江书画界前辈明庐先生所作。这三首诗原来是作为跋，题在我一幅手卷作品《齐云山居图》后。因我特别珍贵此跋语，故又以安徽白岳为题材，并以诗中"绝壑千春怀好风"之句作画四幅，题为"绝壑千春"。唯有此幅题写了此三首诗，如下：

此是登天第几峰，乱云相逐渺难踪。
生涯一刻成惊梦，绝壑千春怀好风。
觅句犹欣豪气在，到山方觉壮图空。
若非赚得功夫醉，争见金人出汉宫。

披图犹若餐绛霞，除却仙源别有家。
我自殷勤林下客，昂山俯水好生涯。

林花落尽日将冥，锁定柴门百事宁。
悔使渔郎山外去，漫天风雨一飘萍。

潘一见（潘倚剑）

1971.10　出生于浙江瑞安

1994-1996　就读于温州师范学院 书法系

2004-2007　就读于中央美术学院 中国画学院 获硕士学位

2008-2012　就读于中央美术学院 造型艺术研究所 博士研究生 师从邱振中

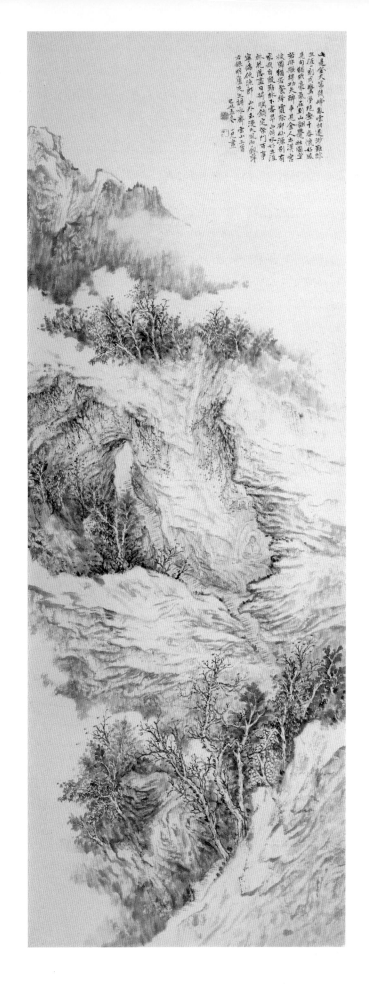

潘一见（潘倚剑）/《绝壑千春》之一 / 纸本墨笔 / 216cm×78cm/2011

Pan Yijian / *The Enchanting Spring of A Deep Valley* Ⅰ / Ink on paper

目前当代山水画坛一个很突出的问题就在于对传统山水精神挖掘的不够，创新有余而继承不足。我的这张作品是本着"思古之情"与"求新之念"相结合的初衷，试图通过"以古为新"的理念来完成对宋元山水画的追思与继承。

《坚云过虎丘》这张作品是跟随导师陈平先生赴苏州虎丘采风后整理得稿。

虎丘景区中最引人入胜的古迹名胜就是传为吴王阖闾墓的剑池。剑池两侧为大方石垒成，虽为人造，但又宛自天开，毫无人工雕琢的做作痕迹，剑池内有一碧水幽潭，景虽不大但绝无局促之感。

这张作品也是以剑池为中心展开描绘，画面整体从构图上是竭力追仿宋代山水画的大格局，用笔上以元人干笔折带皴为主塑造岩石的坚实之感，辅助以小斧劈皴，尽量做到用笔的"松"、"毛"而不失结实。设色上以浅绛的手法，吸收明清文人画的特点，追求一种色不碍墨、墨不碍色的理想氛围。

构图尽力向上延伸以强化画面的纵势。

前景的"千人座"也是一名胜，上有一舍利塔与剑池遥相呼应。剑池周围景致集中，令人流连，画者往往可以涉笔成趣，整体风格虽仍保持吴侬地域之风，但并无纤巧婀娜之感，古朴端庄。这幅作品就是竭力营造这一意境。

史晨曦

1982.08　出生于辽宁锦州

2000–2003　就读于锦州师范高等专科学校

2004–2008　就读于中央美术学院 中国画学院 山水画专业

2008–2012　就读于中央美术学院 中国画学院 山水画专业 师从陈平

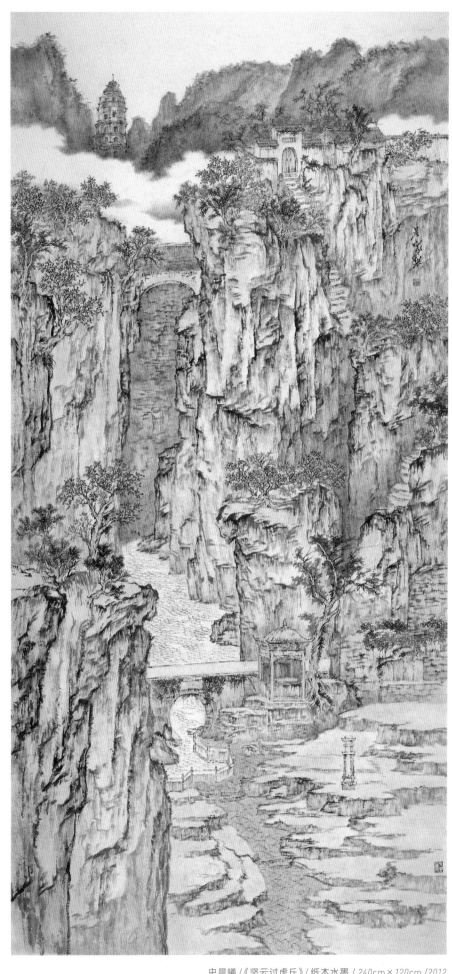

史晨曦 /《坚云过虎丘》/ 纸本水墨 / 240cm × 120cm /2012

Shi Chenxi / *Heavy Clouds over Tiger Hill* / Ink on paper

生活就是一个一个的坎儿，当我们到了一个彼岸却发现还有另一个彼岸。形形色色的年轻人向前行走，有的坚定有的彷徨，有人高兴有人惆怅。铁路通向前方，是大家启程的方向，这条路前途未知，充满了规则的条条框框，有人去遵守也有人去打破，但有一点显而易见——单行道，不许回头。尽管异常艰险，但是只要还在路上，就一定能到远方。

　　我和我周围的朋友大都是上世纪八零末九零初生人，面临着毕业或工作这样的人生转折，而未来有太多的不可知。我想以这张作品反映我们的现状：刚踏上人生的轨道，前途未卜，但我们勇敢的向前，请拭目以待。

　　作品立意在先，基本的构图安排和物象情境的布置水到渠成，这个过程不算麻烦，但极其漫长。我所画的正式的小稿大概有二十多张，随手所画的人物关系草图，景物安排草图等不计其数。

　　这张作品共有七个人物，每一个人物的动作、情态、人物与人物之间的关系都极其讲究，在搜集素材的过程中我多次约集这七位同学，当模特穿上我挑好的服装，摆造型。反复折腾了很多次，人物的素材才齐全了。

　　搜集景物资料的过程更累，但是相对愉快。因为大部分时间都是我一个人骑着车，拿着相机在郊外拍照。有时找不到自己想要的景物就漫无方向的一直向前走，天黑了就返回。也经常向人打听：哪儿有火车道，哪儿有这样的树木等等。我为了要找到铁路的感觉，特地在环铁附近找到了一段老式的枕木铁轨，沿着铁路走了半天。有一次我将拍的树木的照片给我的导师看，结果他很不满意，直接给我画了个地图，告诉我去哪儿拍照，哪儿有我要的这种树。

　　尽管前期准备工作充分，过程相对顺利，但画完后的效果却不尽如人意：小稿效果不错，为何一到正稿上就不是那么回事了？这时我想起了老师常说的："小稿解决大问题，大稿解决小问题"，果然是这样，把小稿拿来一对比，问题就都出来了，放大了这么多倍，每个人物的分量感，大小关系带给观众的冲击力都不一样了，所以我不得不重新调整人物的大小比例和疏密关系，从而一步步解决了这个问题。

　　在把素描稿拓到事先准备好的托好纸的木板上后，绘制正稿就开始了。画面的底色是用泥调成的，所以颜色十分自然又兼具颗粒感，和画面的颗粒质的颜料能协调起来。虽然平时我对这些颜料的使用技法已经实践过多次，但是在这张画上也有一些新的挑战。这张作品在铺大色调的阶段进行得非常顺利，进度很快，只用了三个晚上就呈现出了宏观的色调效果。但是，如我所料，真正耗费时间而且至关重要的是之后的调整阶段，这个过程耗时整整十三天。如果用一个词来形容这个阶段，那就是——反复尝试。因为在四年的学习中，能画这么大型的主题创作的机会毕竟很少，所以我在处理画面细节以及各部分的关系时经验不足，必须反复的尝试，不断的调整才最终达到了理想的效果。

　　方达成

　　1989.12　出生于湖南省岳阳市
　　2008-2012　就读于中央美术学院 中国画学院

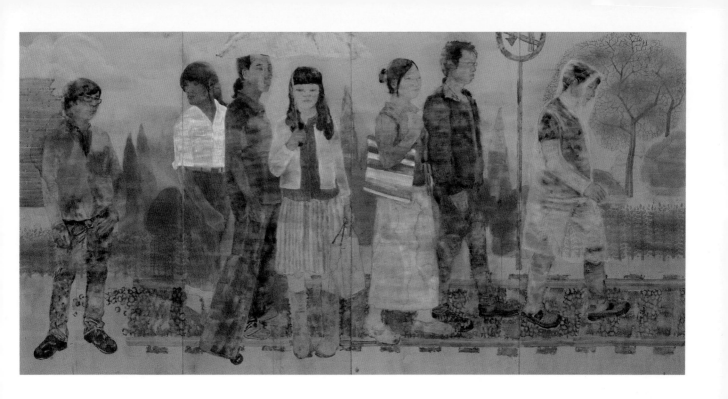

方达成 /《彼岸》/ 纸本泥、墨、色素 / 360cm×180cm/2012
Fang Dacheng / *The Far Shore* / Mud, ink, pigment

美院对于我来说一直就如同校园与社会的一座桥梁，从高中的纯粹校园生活一下子踏入了这个掺杂着些许社会因素的校园。在这里，我同历届的美院人一样，在复杂的心理矛盾和坎坷的求艺路途中逐步形成了真正属于自己的人生观与价值观。

我热爱学院。无论是东方的私塾书院、言传身教，还是西方的广厦学府、讲演布道。

时至今日，我们依然能够感受到拉斐尔的《雅典学院》传达的强烈而浓郁的学术氛围。古画中描绘的是先贤们会聚的场景，而我要描绘的则是现实中一群我所爱的，我所钦佩的美院学生的雅集。他们的行为习惯我在画上都给予一定的表现。我试图极力表达他们在短短四年中所镌印在我心中的人格魅力的映像。

同时，我有意在不影响人物本身性格特征的基础上，将大部分人物的一只手指向自己，另一只手则指向画面的中心。每个人都有自己的想法和诉求，都平等而自由的拥有表达这种想法诉求的欲望和权利。

我心目中学院为学论道的乐趣与精髓就在于此，学院浓厚的学术氛围与治学态度也在于此。我相信这就是学院的力量，它能够创造一个环境，让人们静下心来梳理知识，创造智慧；它能够吸纳来自各方的真知灼见，汇集大成。

造型方面我借鉴西方古典绘画的一些肢体语言，手势、眼神都有意安排过。为此我大量浏览了米开朗琪罗、拉斐尔等先贤的绘画，部分人物的手形是直接借用古画中人物的手形样式。人物动作只稍作夸张，符合东方人的体格、性格特征，同时避免过分与西方绘画雷同。画中23个人物，每个人的动作都互有关联，互有肢体语言的对话，联系起来形成画面的动感。

在颜料运用及技法方面，我受我的导师金瑞先生的影响，偏重于使用重彩色。但是因为画幅大小与存放便利等因素，我不能运用过于厚实如壁画一般的重彩色料。我选择了传统卷轴画的用色方法，即大量运用矿物色研磨之后所得到的磦，磦较为细腻色泽柔和，在画幅卷曲的状态下不易脱落。局部还运用了托色、托铂等技法，只为让画面显得更加厚重，以薄色淡彩追求壁画的凝重效果。

背景运用了大量的拓印技法，以表现美院斑驳的灰色墙面和阶梯；并力求与运用平涂技法的人物拉开距离，突出人物主体。

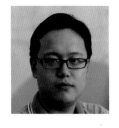

延德钊

1989.05　出生于山东青岛
2008-2009　就读于中央美术学院 中国画学院
2009-2012　就读于中央美术学院 工笔人物专业 金瑞工作室

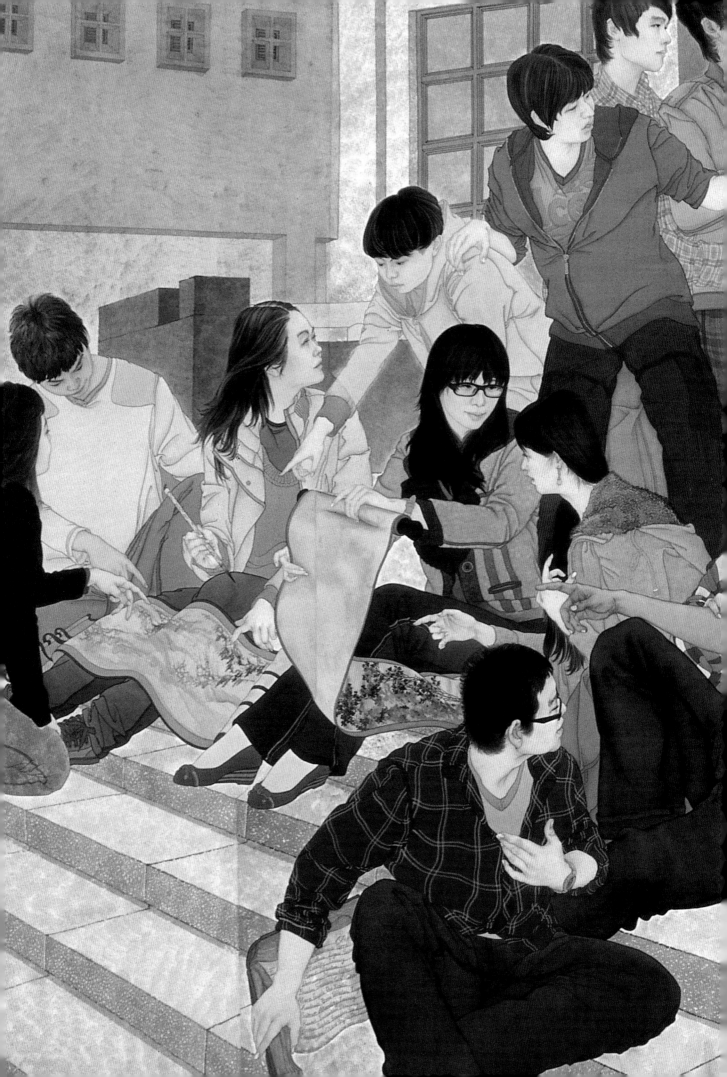

作品《鸣沙神韵·痕》是我对于敦煌理解的表达。

我用现代的艺术表现语言表达传统留给我们的文化，希望在画面中既表现出自己对于美好造型的追求，又能表达出对传统艺术的秉承与现代艺术的创新；把宝贵的文化遗产的当下面貌表现出来，表达出自己的崇敬，希望唤起更多人的保护意识。

我于 2009 年 8 月、12 月两次前往敦煌参观、考察，深深被精湛的敦煌壁画所感动，情不自禁地在画面中表现敦煌的优美造型。

我对于佛的认识，来源于母亲的言传身教。母亲是个善良的人，她对佛崇敬，影响了我。但我与母亲不同。我觉得，不管是佛，还是神，他们都是人的想象，是人对崇高境界的向往。他们其实都是人们的表率。我希望能用画笔表现出佛的美妙神韵，希望能表达对美好境界的向往。

在敦煌考察的过程中，我对执着于保护敦煌的人们充满敬佩之情。我对置身于洞窟之中临摹壁画，以使壁画能长久相传的人们充满敬佩之情。尽管我可能无缘加入他们的行列，但我可以凭借自己的特长去颂扬他们。

在中央美术学院中国画学院第七工作室的专业学习，使我有能力运用不同的材料与技法去表达自己的心绪。在绢与纸上运用传统中国画的矿物色，加之其实也是传统中国画材料的箔去表现那些优美迷人的佛造型，表达自己的敬佩之情。

可喜的是，经过一段时间的尝试，我找到了适合自己的方法，创作出了敦煌印象系列与佛手系列。那些斑驳的画面正是我心境的表达。

刘继萍

1969.07　出生于山西省清徐县

2002-2006　就读于山西师范大学 美术学专业

2009-2012　就读于中央美术学院 中国画学院 师从胡伟

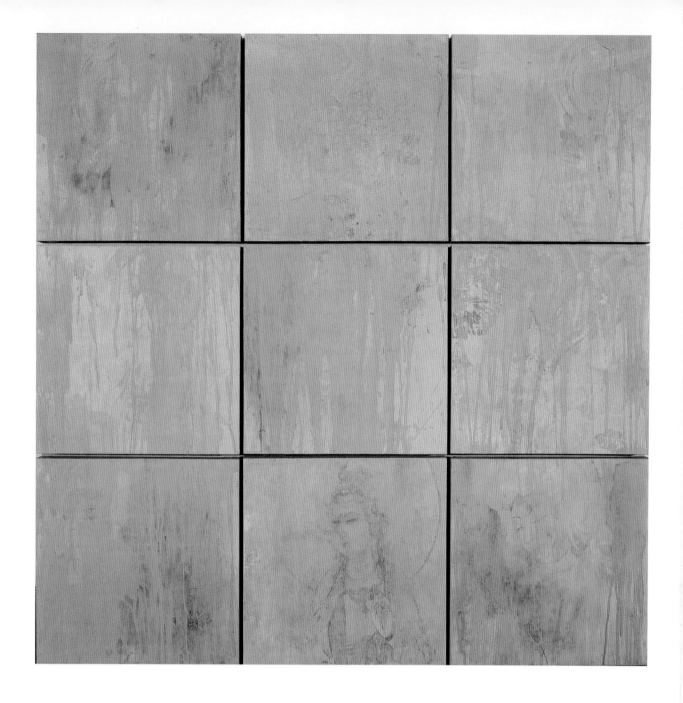

刘继萍 / 《鸣沙神韵·痕》/ 综合材料 / 152cm×152cm / 2012
Liu Jiping / *The Charm of Singing Sand ·Traces* / Mixed Media

《楷书康南海论书绝句》略参北魏石刻书法之意，以期奇崛生动、自然质朴的韵味。

《行书祖咏诗一首》是以王觉斯书法为基调，力图表现汉字造型的丰富性。在自然书写的状态下体会轻重徐疾、提按顿挫的用笔节奏，寻求整体的变化与和谐。

康有为不仅在理论上阐发碑学思想，在实践上他也是成就卓然的碑派书法大家。我的楷书创作正文写的是康有为论书绝句一首："异态新姿杂笔端，行间妙理合为难。谁人解作兰亭意，君寄浮图仔细看。"落款部分是他在《广艺舟双楫》中关于"魏碑"的论述："凡魏碑，随取一家，皆足成体，尽合诸家，则为具美。虽南碑之绵丽，齐碑之逋峭，隋碑之洞达，皆涵盖渟蓄，蕴于其中。故言魏碑，虽无南碑及齐、周、隋碑，亦无不可。后世称碑之盛者，莫若有唐，名家杰出，诸体并立。"同时借鉴了北魏石刻书法纵横恣肆、气势开张的雄放风格，为的是作品在内容和形式上能够协调、统一。在书写的过程中随着字形的大小趁势而书，任其疏密自然，不雕琢、不修饰。

行书创作写的是唐祖咏诗《望蓟门》："燕台一去客心惊，笳鼓喧喧汉将营。万里寒光生积雪，三边曙色动危旌。沙场烽火侵胡月，海畔云山拥蓟城。少小虽非投笔吏，论功还欲请长缨。"诗的最后两句作为落款部分书写，保证作品在形式上的整体感。在书写过程中既注重作品整体的形式呼应关系，同时强化每个字的姿态特征，追求通篇的和谐与变化。

王海勇

1983.03 出生于山东潍坊
2005-2009 就读于中央美术学院 王镛工作室
2009-2012 就读于中央美术学院 中国画学院 师从徐海

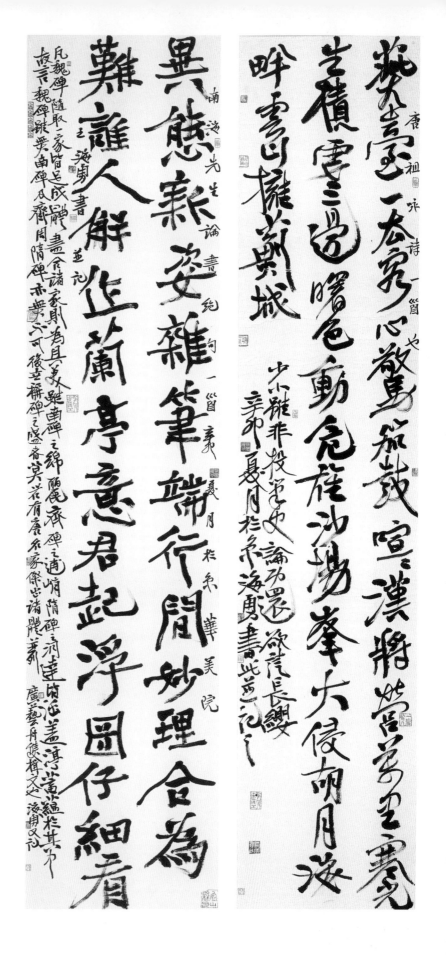

王海勇 /《行书祖咏诗一首》《楷书康南海论书绝句》/ 纸本水墨 /230cm×50cm×2 / 2011
Wang Haiyong / A Poem by Zu Yong (Running Script)Kang Youwei's Thinking about Calligraphy (Regular Script) / Ink on paper

《境界》的创作灵感源于我对"屏幕"的体验。借由各式各样的"窗口",信息的获知似乎变得直接易得;但是,这些信息又往往不是我想要得到的,事件的真实性与重要程度自有其展示和排序规则。

以电视屏幕为例,便是与真实生活相交、却又平行存在的另一个场域,它既显示事实,却又塑造判断,巧合的是,"屏"在汉语中又有阻挡、遮蔽的意思。

作品的图像来源全部取自电视画面,时间从 2011 年除夕至 2012 年除夕,作为一个循环周期。在这一年之中,我将照相机固定于电视屏幕之前,随机拍下照片。

木刻版画的特点在于叙述上的转换性和媒介上的传播性。从传统的戏曲小说插图,到近现代的木刻、连环画,在相当长的一个时期内,它们实际上承载着大众媒体的功能。虽然其后木刻版画成为"创作性作品",但在这里,我将它暂时从"画种"中借出,作为与电子、数码媒体相对应的"新媒体"使用。有意思的是,在作品中,存在着一个看不见的"文本",即真正的事实。而媒体在叙事的同时,又消解着叙事。

李啸非

1977.10　出生于河南新蔡

1998-2002　就读于中央美术学院 版画系 本科

2003-2006　就读于中央美术学院 版画系 硕士研究生

2008-2012　就读于中央美术学院 造型艺术研究所 博士研究生 师从广军

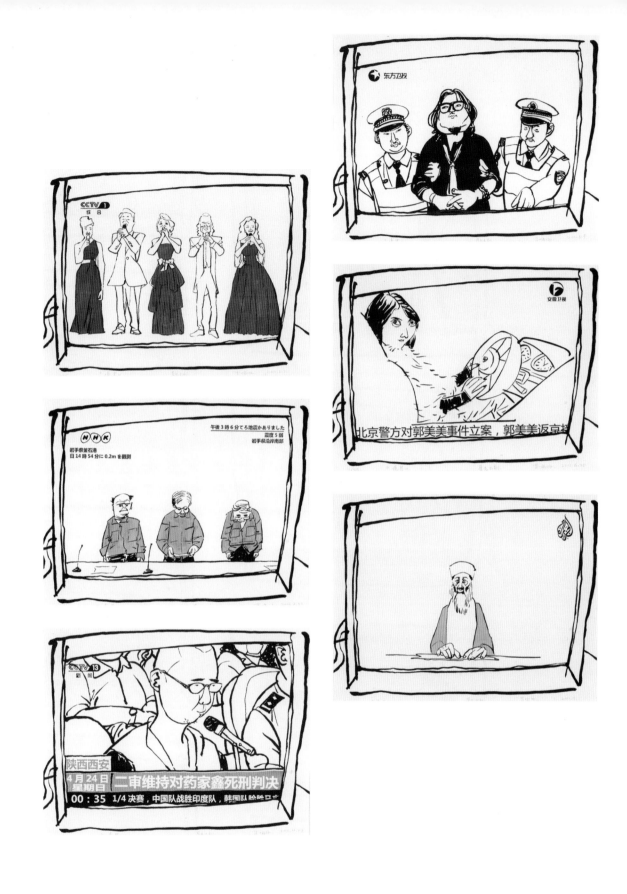

李啸非 /《境界》系列 / 木版套色 / 50cm×40cm×19/ 2011-2012
Li Xiaofei / *A State of Things* Series / Monochrome printing by woodblock

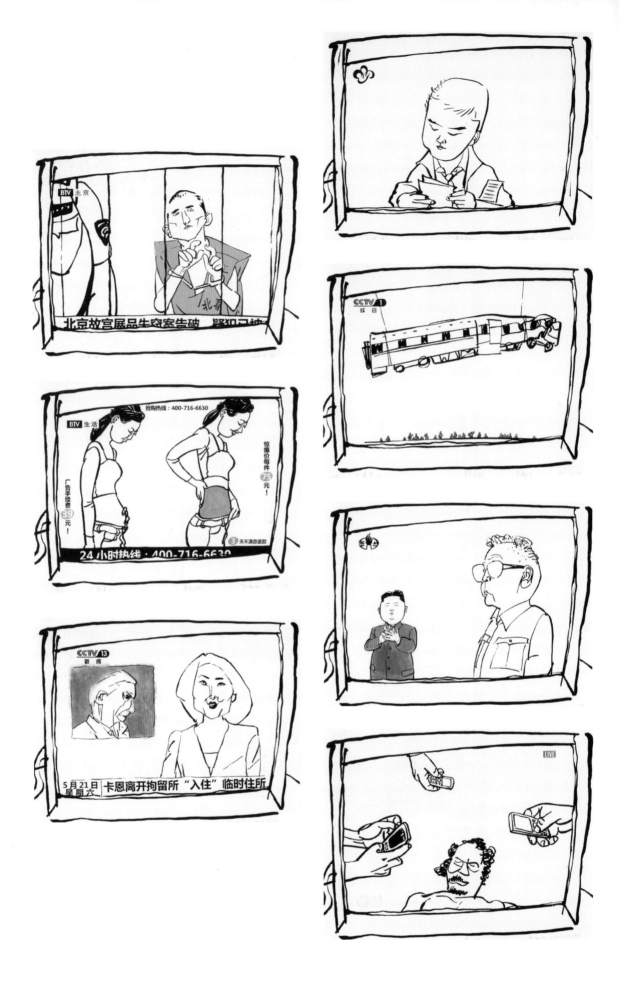

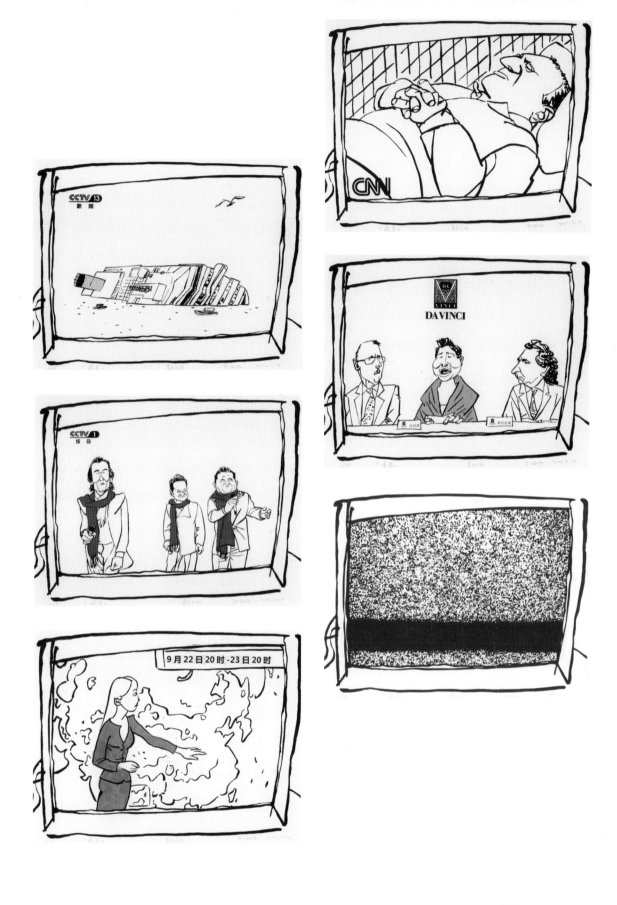

我的这一套作品简单地说，与活字印刷术是同样的道理。一篇文章，每个文字有其固定的意思，当这些文字组合起来，文字个体在不同语境中传达的意思是不一样的。在我的创作中，将作品中所需的树、物、房子等分别刻出来，并且每个形象有着各自的特征，当它们以不同的方式组合起来的时候，可能就形成了不同的故事。而同一个形象在不同的画面中所扮演的角色也就发生了变化。

比如，在图1-3中，图1图2都用到了相同的元素——房子，树，小人，但是它们却是两张完全不同的画面，说的是不同的故事。图2中的人物到了图1中，其角色变成了雕像，与画面中的小人产生对话。同样，在图2中，人与影子都来源同一形象，但身份都是不同的。

1. 寻找自己感兴趣的形象并刻成木刻。
2. 将各个形象进行拼贴组合，寻找筛选有意思的画面。
3. 正式印刷。

李雨祗

1987.02　生于湖南澧县
2008—2009　就读于中央美术学院 造型学院 基础部
2010—2012　就读于中央美术学院 版画系 第五工作室

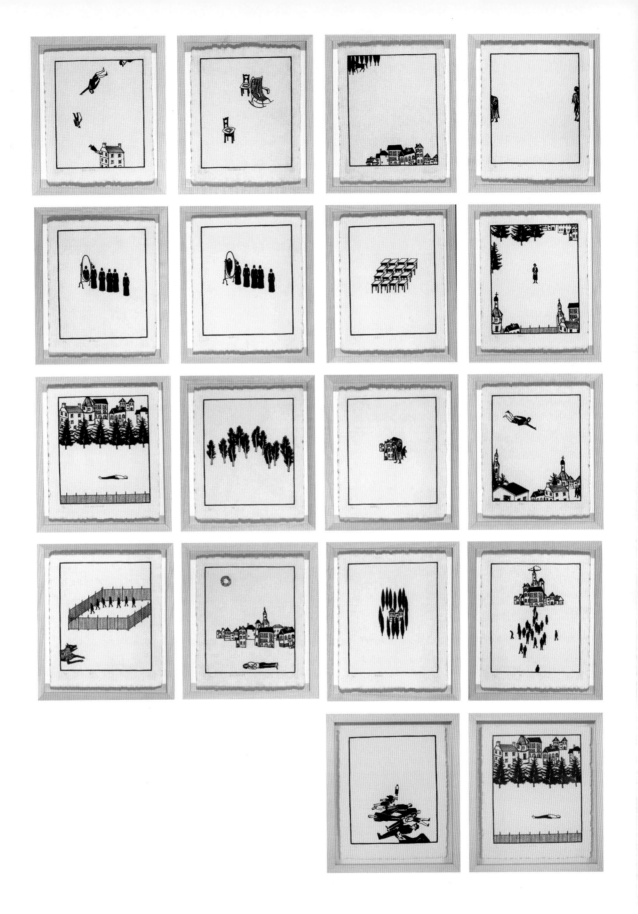

李雨祗 /《梦·十日》[成品 + 原版]/ 木版单色，木刻版 /27cm×32cm×50m，31cm×130cm
Li Yuzhi /*Dream·Ten Days* [Prints and Printing block] /Monochrome printing by woodblock, Wood carving block

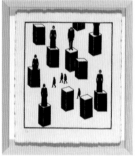
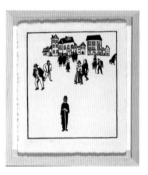
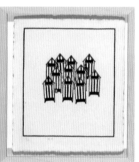

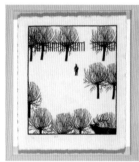
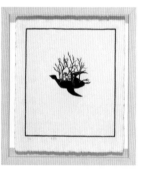

我成长在铁路边上，从年少起我经常寄情于此，这片景象似乎就是我的心灵归宿。

这里的荒芜静谧让我沉浸在内心世界中，而内心总是迸发出无尽的幻想，让自己似乎看到一次充满意外和悬疑的心灵之旅。

2011年6月，开始梳理自己大学期间所关注和研究的方向，通过自己已有的创作，平时的阅读以及日常的随笔等等，渐渐明确了对"个体生命存在"的偏好，进而开始更加深入的研究及在绘画上尝试。

2011年7月–2011年11月，试图摆脱之前较现实的表达方式，加入自己对存在主义的思考，作了大量的画稿。这期间思维总在反复，画稿也没有达到理想的呈现。这时通过与老师的交流发现这批画稿"太说事""太生硬了"，反倒失去了内心的感受和体会。最终在老师的帮助下果断地放弃了这样的方式，重新体会自己的内心诉求。

2011年12月，毕业创作的画稿确定，是将大三的创作延续。从自己真实的体会出发，最终得到满意的效果。十分感谢老师对我的引导和帮助。这期间也开始做小幅铜版实验，寻找最合适的技术方式。

2012年1月—2012年5月。正式的大尺幅锌版制作，这期间技术方面较顺利，只在画面中人物的处理上又做了调整。最后5月按时完成，感谢一直引导和帮助我的老师及默默支持我的朋友、同学。

刘海辰

1988.10　出生于河北省张家口
2008-2009　就读于中央美术学院 造型学院 基础部
2010-2012　就读于中央美术学院 版画系 第一工作室

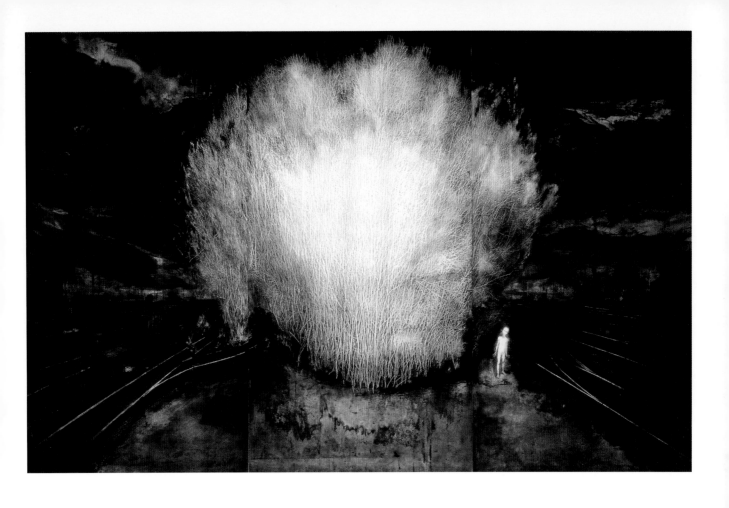

刘海辰 /《是谁把我带到这里》系列之一 / 锌版腐蚀 /150cm×100cm/2012
Liu Haichen/ *Who Brings Me Here* Series I / Zinc plate etching

主体木雕部分：我选用了优质的木料作为最主要的创作材料，主要有红酸枝、楠木、紫光檀、乌木、绿檀、红檀、鸡翅木、柚木、非洲花梨等。木材是大自然的杰作，其特殊的纹理感和生命感吸引着我。每一种木料都有属于自己的特征，包括花纹、颜色甚至气味。

我将这些木材按照自己的想法，切割并重新组合，采取镶嵌的方式将其并置在一起。最后再进行细致的打磨和抛光。由于我追求的是非常细腻的效果，所以每一道工序都需要非常认真投入的去完成。尤其是镶嵌的步骤是最需要技术与耐心的。首先我将要镶嵌进去部分形状制作好，然后按照制作好的形状在被镶嵌的部分画好标记，仔细的将其标记处挖去。这道工序需要足够多的练习和耐心，稍有大意就会造成接缝处不能紧密贴合在一起。我强调工艺性，所以我做的镶嵌是严丝合缝的。这样，不同颜色和材质的木材被重新组合拼接在了一起，创造出了新的视觉效果。

这是一组取材于自然并表现自然的作品。自然之物是一切事物的基础，是最为本真，最富有生命力的。作品正是试图探索自然界中这种单纯本真的状态以及表达生发与循环的概念。一直以来，我都非常关注大自然中的生命，它们生存的状态以及循环的法则，并从中找到一种对待生活的态度。

整个作品的主体部分都是用木材作为媒介来完成的。我之所以选用木材来制作作品，是因为它本身取材于大自然，有丰富的纹理、颜色甚至气味。在制作作品的过程中，双手与本身就富有生命力的木材直接接触，通过切割、拼接、镶嵌、打磨，给木材赋予了更为深刻的内涵。

在这个过程中，手与媒介不断地磨合，这是一种我与木头的对话，我能从它不断更新的形象中得到灵感，然后再反馈到它身上。这也是一个再次创作的过程。那么这种用双手来劳作，用心来指导的方式也是一种技与艺的结合。这是我对版画理念和自我探究的一种延续，只是将版画技术转换成了木工技术。这组作品就是通过手工感和自我艺术理念的结合，试图制作出富有自然本真状态的作品。

刘嘉嘉

1985.04　出生于海南海口

2004-2008　就读于中央美术学院 版画系

2009-2012　就读于中央美术学院 版画系 师从李帆

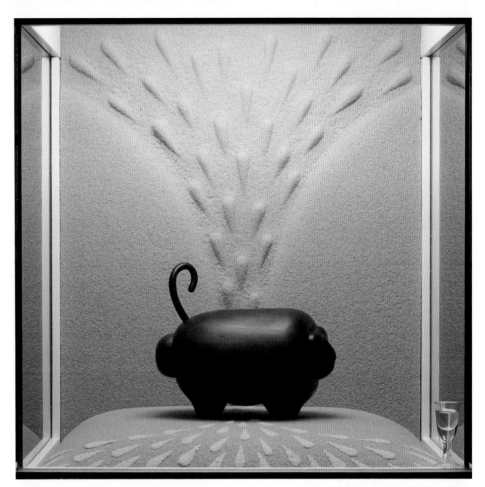

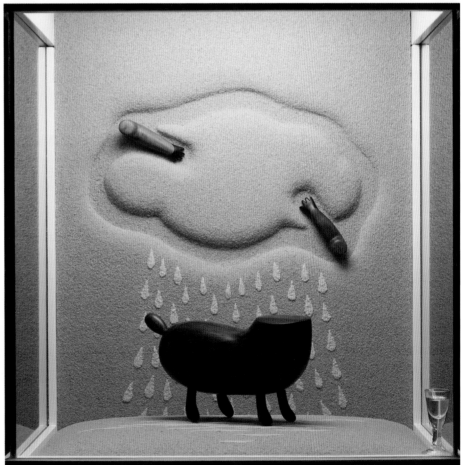

刘嘉嘉 /《物源》之二、之三 / 综合媒介 /40cm×56cm×34cm /2011
Liu Jiajia / *The Creature's Origin* Ⅱ，*The Creature's Origin* Ⅲ / Mixed media

"埋花窖"是我小时候经常玩的一个游戏，可能很多八十年代出生的人都玩过这个游戏。游戏的规则很简单，就是在地上挖一个坑，把自己喜欢的花朵摆放好看，然后镶块玻璃片再拿土埋起来，由此成为自己的一个小宝藏。我有时候会带好朋友去看自己埋下的花窖，大家趴在一个墙根下，我用手小心的挖土，然后一点一点地扒开，土里面突然出现一块神奇的映着鲜花的玻璃，这个瞬间特别美好。

由于玻璃片隔绝了花朵和外界，而使处于密闭空间内的花朵能够长久保持鲜艳的状态。童年对于我来说是一个无限持续发挥影响力的阶段，玻璃片映射的是存在于我记忆中的"埋藏"的片段，它们躲在密闭的空间里看似虚幻，触碰不到，却作为一种情怀持续保鲜。

　　该套作品《悼系列》为我的研究生毕业创作作品，用石版技法创作完成。从 2011 年暑假开始我即着手深入熟练石版技法，以便用石版技法绘制玻璃质感的物体。从 2011 年 10 月开始，正式进入预期二十张的石版创作《悼系列》。

　　画面中出现的玻璃实物，是我分几次自己亲手摔碎若干玻璃杯子后，择选符合预期的碎片在强光下拍摄完成；研磨石版的颗粒先后实验了 80 目金刚砂、120 目金刚砂和 180 目金刚砂，最后发现 180 目金刚砂效果细腻均匀，最为接近我期望实现的效果。创作过程中采用传统石版技法中的特种铅笔在石版上绘制，后经多次腐蚀后印制完成，平均印数达到二十张，印刷纸张为印刷版画手工纸 BFK。个别画面出于效果考虑后采用手工淡彩上色的方式润色加工完成。

马凯

1983.10　出生于辽宁锦州
2004-2008　就读于中国传媒大学 动画艺术系
2009-2012　就读于中央美术学院 版画系 第四工作室 师从李帆

马凯 /《悼》系列 / 石版单色 /25cm×33cm×19/ 2012
Ma Kai / *Mourning* Series / Monochrome lithography

创作这批"像"系列就如同是惯性一般，不需要怀疑，不需要向人解释，就有一种"做了就对就舒服"的感觉。

到底是一股什么样的力量使我从2010年起在两年的时间里刻了一百五十多张，其实我也说不清楚。我在《毕业创作阶段性汇报中》试图去解释，而且这个解释是我一年多前就开始思考的，原因是系主任李帆先生看见我每天都在工作室大量的刻，提出"为什么要干这件事？"当时我也不知道如何应答，但是从那时起，我就开始思考为什么。

我是在一个笃信宗教的家庭长大的，对宗教的理解已经平和地成为我们日常生活的一部分。对我的家庭来说，一切做的事要尽可能的符合上代人留给他们的印象，比如时常看老式日历，看今天几号，了解今天合宜做什么，忌讳做什么。对神灵的敬畏，对庙宇里供奉的各式不知的佛像就情不自禁地磕头，这就是我生活的一部分。后来我才知道我的父母其实也不是宗教信徒，他们只是把他们父母给他们对神灵敬畏的留存又再次在我的身上留存。这不仅影响我的生活，也同时影响我的艺术。

这11张作品有叙事性和木刻语言研究的尝试。排放是经过思考的，中间我放了一张佛头，就是让各自本身独立并且具有排挤的作品能安静地相处。

开始取名"神像系列"，后来我去掉"神"，而以《像系列》作为题目，是对我自身作品新的理解，我试图去弱化那些形象自身给人的文化气息，而通过它们走向我的内心。我所借助佛教美术的雕塑形象美无疑是公认的，但经过我创作的木刻，更多是传达一种力量，一种壮美和我对生命的抗争。

到目前为止，在我人生中有三次重要的旅行对我创作这批作品有比较大的影响。1997年与哈佛大学老先生的中国之行、2003年与两位姐姐的欧洲之行、研究生一年级的西北之行影响了我的创作和人生。

研二、研三，我又分别去了敦煌两个月，一是大量观摩洞窟，并现场写生；二是在敦煌美研所所长和陈列馆馆长夫妇的帮助下，我查阅了大量全世界关于佛教美术的出版书籍，让我逐步从图像学角度开始思考佛教美术形成的前前后后的故事，为创作增加了更多的文化内涵。

创作的过程是一次次的放弃，放弃更多的交际和交流。留守工作室成为我最大的爱好。有时我不思考画面的问题，就是喜欢日复一日地做着同样的事情。当苏新平先生看到了这批画，说能感到我在修行，我觉得这比较符合我现在的状况。而先生们更多的意见是让我思考这当中的价值和它的转变。我思考更多的是如何运用木刻语言传达形象，后来觉得很幸运，因为我所使用木刻形式的直接性和单纯性与佛理要表达的理念无疑是吻合的。

到底作品以后的走向是什么我也不太清楚，但是三年研究生的尝试无疑给了我各种可能性。

王绮彪

1974.10 出生于广东广州
1993-1997 就读于华南理工大学 建筑工程设计专业
2009-2012 就读于中央美术学院 版画系 师从王华祥、许向东

王绮彪 /《像系列》之一、之二 / 木版单色 /60cm×45cm×2/ 2012

Wang Qibiao / *Images* Series Ⅰ, *Images* Series Ⅱ / Monochrome printing by woodblock

《一一》源于我一直以来的创作表达情绪，这种情绪是难以用某种形象表达或者替代的，是有关于个人对人的回忆、时间、感情和自我认知的总和。就像看着旧照片中，21年未见的少女，没有任何记忆，一个妇人告诉我：我是你姐姐。然后听他们讲述照片中的你，你来到此地，看着照片，她已然不是照片中的那个少女了，你却想不起照片中的你。我相信这种难以表述的情感是我心底真正的艺术。

这种情感沿着思维轨迹可以上溯到二年级一个作品《自说自话》，它是我自由表达的一个开始，多年写生和传统绘画语言的探索让位于自我价值，在创作中，作者的个人情感与表达是最重要的。

《自说自话》是我有关于书信、隐私、记忆、情感的复杂的多面体。它由我多年积累的日记、书信等文字组成。我把文字剪贴下来，贴入事先粉刷好的墙面，只不过所有的文字都是背对观众贴入墙内。我认为《一一》是我对那时一种情绪的重新认识，是对它的延续，而我在三四年级，差不多一年半的时间内去探索作品的形式语言，一次偶然的尝试让我决定把画面单纯到极致。

起初的创作，我在不断尝试和堆砌新的形象，邮箱、蝴蝶、蚕、文字、叶子等等，在找不到恰巧传情的那个形象符号时，我做了一张小型格子画，我让情绪停留在那个重复的动作中，从不知所云，到不懂如何传达，到焦躁，到冷静，漠然。整个过程下来，忽然感觉那个你要的符号已不重要了，最终花了几天几夜印得的那两块颜色，已经让你有足够的信心不向人们解释。

后来的创作经验告诉我，越是借助某些形象贴近我的感受，它却越偏离我的内心。所以，最终我希望我的作品在形式或者感受上都是一个细腻而温情的表情，而不是强烈有力的表达。

我利用在一侧纸上按照事先打好的小格子逐一手绘水彩，趁颜色未干时把与这张纸连接在一起的同尺寸纸张覆盖在上面进而形成印痕。整幅作品由560000个格子构成，经由这两种不同纸质依次对印而形成不可控的涟漪。由于宣纸和水彩纸的特性不同，在水彩纸的一侧绘制颜料，然后用宣纸一侧去对印，对印过后，水彩纸一侧会留下淡淡的水痕，而宣纸一侧会吸走洇开，每一次的对印都像机械复制一样，却被赋予每一不同的经验，这种重复的差异源于我对版画复制性的体会。然而这种不同材质对印，即吸收与遗留的印痕本身就给我无限的想象。

在《一一》的制作过程中，我请了两位助手来协助完成作品，一个之前是餐厅的领班，机智聪慧；另一个是武警刚复员，愚笨而不可教；这两个助手在随后的创作中给我很大启发。聪慧的这位很容易领会你的意图，而且可以把工作做得很认真到位，而武警复员兵则必须要在我的带动下才能工作，他拿笔比他握枪时还要用力，每次填写和对印都因他的蛮力而发抖，印制过程中的差错层出不穷，错版、漏印、把纸印破、弄脏纸边等等。

从作品基本雏形形成到装裱完成，到布展完成，每一次对作品的重新审视。我越来越喜欢那些制作过程中的"差错"，青睐于制作过程的不可控与未可知，这些偶然性让作品充满欣喜。缺了这些偶然，好像就真正缺乏了某种过程。

王启凡

1989.07　出生于山东德州
2008-2012　就读于中央美术学院 版画系

在作品 *A True Story* 系列中，没有对厚重生活实感的描述，而是倾向于内心世界的探索。作品试图去阐释一种虚幻表述所产生的朦胧感、模糊感。这样一个所谓的"真实的故事"，需要志同道合者共享。每一幕片段式的图像都有独立而简约的称谓，*Green Water*、*River Bank*、*Soft Stone*、*Peekaboo*、*Sunset Silk*、以及 *On the Blue* 系列。作品运用朴素传统、自然温婉的笔墨纸绢来唤起人们记忆中的熟悉影像。在这个混沌而虚幻的自我世界中，山水符号隐退到若有若无的空间，而幻化为人体的形象，有关石头、水的隐喻微妙清淡、难以名状，似乎有点孩子气的暧昧，隐约透露出心底深处的叛逆。

画在似与不似之间最妙，虚幻有时比现实更真实，这个"真实的故事"，给人以更多幻想和回味的空间。轻松的画面背后，是我想要到达的纯净自由领地，只有在这里，时空、情感、记忆才能自由、诗意地流淌，现实与超现实混合的虚幻世界，超越真实而存在。

每个时代都有试图被挖掘的东西，潜意识中集体的记忆、个人的感受在传承与变化之间微妙平衡。在不断的劳动与解读传统艺术品的过程中，情感得以舒缓、延展。灵光一现是下意识的，当经验积累到一定的厚度，创作的状态和节奏变得可控，与生活融为一体，与情绪、神采相贯通。

传统绘画与版画技术多年的浸润，使我以全新的眼光重新审视经典艺术作品的深意，以及传统技艺对中国人绘画方式与情感表达潜移默化的影响。

运用木版水印这种传统而朴素的方式，在反反复复的镌刻和印刷过程中，版画的理性制作方式与感性的思考同时进行。我的作品并没有刻意突出版画的技法和特性，画与"版"非常简单清爽。木板的生硬边界在温婉的纸绢水色中得以缓解，透明的边界消融到似是而非的虚幻空间里，形象变得微妙、细致、简约、虚幻。现世中琳琅满目的诱惑在我看来多少有些空洞且虚无，而艺术实践中微妙细节更加生动真实。

版画创作过程中的反复的镌刻、晕染，一点一点地磨砺着生活中粗糙的部分，使人对观物、审美有了更深层次的理解。在这个"修炼"的过程中，作品和生活变得生动、清新、入味，而作品所呈现出来的气质，一定是超越了对具体物象的描述，达到精神的纯粹与想象的自由。

在美院已历经长达七年的时光，从造型基础训练，到本科时版画的思维转换，再到研究生阶段较为深入地研习中国传统版画理论与技术，这些平实而又深刻的体验，最终呈现于作品之上。在这个浮躁的时代，能够在学院的庇护伞下，安静地做自己喜欢的事，体会到一丝虚灵不昧之气，是我最大的幸运。

王霄

1986.07　出生于山东济南
2004–2008　就读于中央美术学院 版画系
2009–2012　就读于中央美术学院 版画系 师从苏新平、张烨

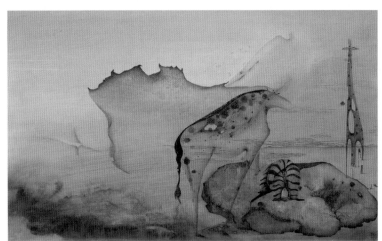
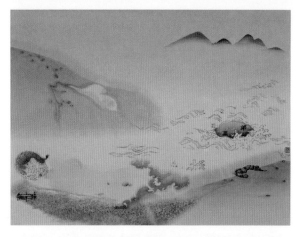
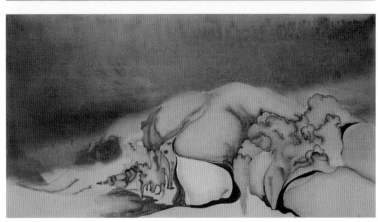
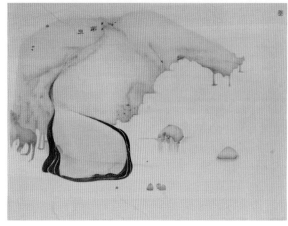

王霄 /《一个真实的故事》之三、之五; *On the Blue A,On the Blue B* / 宣纸 木版水印; 绢 木版水印 /80cm×60cm×2；120cm×68cm×2/ 2012
Wang Xiao / *A True Story* Ⅲ , *A True Story* Ⅴ / Woodblock printing on rice paper; Woodblock printing on silk

三角：恒定

中线：平静

动态影像化：幻化

循环：永恒

包含这几种属性的作品自身呈现出如何的视觉体验和心理体验是我非常感兴趣的。

　　山这个系列的作品去除了山具体的特征，而以一个借助了裴波那契数列而确定的一个三角存在着，并用水平中线分割出两个部分。本是一个理性度量的形在徒手绘制过程中加入了感性的成分，画面中本是无所指的形和线也变成了有所指，三角／山，中线之上／天，中线之下／水，在制作过程也根据画面随机出现的效果而臆想成某种天气加以描绘，使其理性遮蔽的更深，而之后的渐变动态化处理也意在是加强这种感受，最终形成了这套作品。

叶秋扬

1989.07　出生安徽淮南

2008–2009　就读于中央美术学院 造型学院 基础部

2009–2012　就读于中央美术学院 版画系

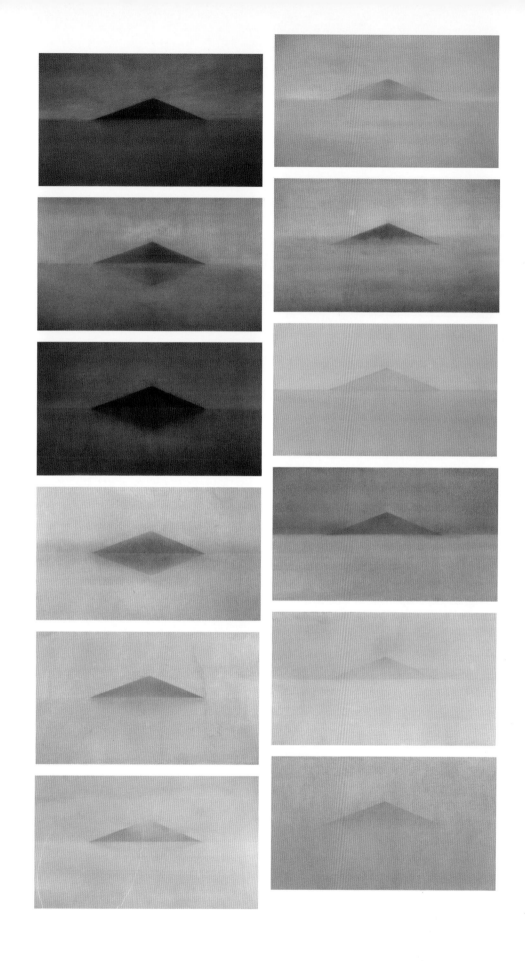

叶秋扬 /《雾中风景·裴波那契山》/ 水粉纸、铅笔、视频 /24cm×42cm×12/2012
Ye Qiuyang/ *The Landscape in mist · Fibonacci Mountain* / Gouache paper, pencil, video

"水一旦流深，就会发不出声音。人的感情一旦深厚，就会显得淡薄。"读到这句话时，脑子里竟出现了家人的模样，形象有些隐约，可能用"若隐若现"并不完全合适，不过确是那样一种欲言又止的感觉。

离家时间不算久，但也有近8年时光。是因为离家时年纪尚小，多年来与亲故见面的机会甚少，才会生长出似见不见的感觉吧。家人，本是血缘上最亲密的关系，但当他们不再能常伴左右的时候，留下的或许只是一个你对他们的惯性的印象。这种略带伤害的反差，就是这次我想要说出来的声音。

这样的选择，强调存在与消失的反差——至亲的人，曾经每天都在自己的生活中，无论从血缘上还是从感情上，家人都是最亲密最直接的关系，但即便如此，当一切固有形式的关系消失在原本的生活中之后，依稀记得的只是印象，甚至是没有具象的。

因此，我要把家人的形象"拓"下来，用一种记不清却又被实实在在牢记的方式。

作为掠取形象的最佳手段，或许人们想到的是照片，而照片究竟能"记住"多少痕迹？虽然它可以轻而易举地摘录下人的模样、神态，但它的主动性的可能却是相对有限的，而作为方式，它是一个可靠的参照。

于是，我为全家人分别拍照，过程中尽量叫他们保持平静的状态，或者说是以常态出现。做完开始的这一步，就开始进入到再次构思。究竟是要传达出怎样的感觉？究竟能够传达出来什么？自我纠结和自我否定开始掐着脖子不放了。我认为这是一个必需的过程，就如同明确方向一般，要时时刻刻地观照自己的内心，问自己想要做什么，可以做什么，怎样去做以及做的是否跟自己的生活相连。这个过程或缓慢或匆匆而过，对于我来说，我把它有意地放慢，这样可以较久地持续自己容易激动的情绪。

之后，结合所准备的，开始进入丝网版画的制作。连贯的制作会带来一种充实的感觉，一步步，按照小稿的感觉分层分步地绘制正稿——较暗的背景就像浮出想象的脑海一样，家人的形象从中呈现出来，或明或暗，那么清晰真实却又抓不住留不下的虚妄。

每个人都会传达给我不一样的信息，而从形象到感情我对他们也有不同的认识，但最终的"印象"都在类似谱系的关系中，不可分离。这是共通的，是社会中脉络的一个基本的开端。

准备、构思、初稿、正稿、印制、修整、完成，每一步都尽量做好。

做作品的过程是一个了解自己的过程，了解自己的生活的问题——"生活在哪，就面对哪的问题，有问题就有艺术"。作为异乡之客，"异"的感觉是逐年才开始浓烈，每一次回家再离家都觉越发为难，这是我当下还不能解决的问题，好在我可以用艺术的语言表现。

陈俏汐

1989.08　出生于辽宁省凌海市
2008-2009　就读于中央美术学院 造型学院 基础部
2010-2012　就读于中央美术学院 版画系

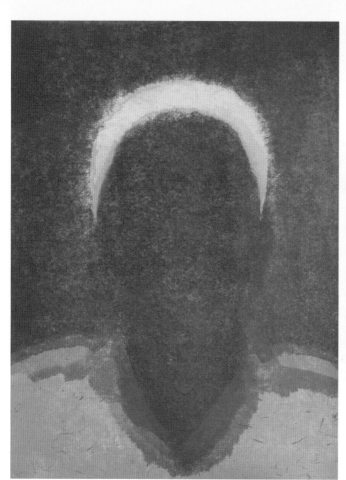 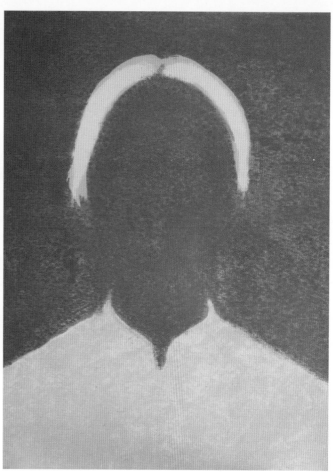

陈俏汐 /《我的二十一分之一》之甲、乙 / 丝网 /58cm×77cm×2/2012
Chen Qiaoxi / *www* Series Ⅰ; *The One Twenty-firsts of Myself* Series Ⅱ / Silkscreen printing

每个人都有自己的梦想！

如果有一天，苍蝇能化茧

眼前的这个世界，对于你来说是复杂、多变而又充满迷茫和诱惑的。但是，因为害怕和
胆怯，你对这个世界始终保持着一份本能的警觉和陌生。所以你一直都觉得眼前的这个
世界跟你是有距离的，这是一种心理上的屏障。所以即使你身处在这个世界里，这种屏
障仍然没有办法逾越。对于这个世界来说，你是渺小的，是被忽略的。可是尽管你很弱
小，你仍然渴望在这里停留，因为在这里你看到了周围的强大，看到了周围的膨胀。

这也许就是希望，也可说是野心。它就像趴在玻璃上的苍蝇一样，对面一片光明，你却
找不到方向。直到有一天，玻璃撞碎了，然后你也头破血流！这可能是很多人的命运，
可是，虽然你已经头破血流，可你却获得了外面无限的天空。

是你打碎了玻璃，还是玻璃伤害了你！也许这只是上帝在我们的道路上设置的一点小小
障碍而已。

每个人都喜欢美好的事物，就像所有人都喜欢金色的鱼儿一样。但是又有谁知道其实鱼
儿是很喜欢吃苍蝇的。如果所有人都知道了这些，不知道会不会对鱼和苍蝇的印象有了
一点点的改变。

如果有一天，苍蝇不再腐蚀人类的食物，不再是厕所里的蛆虫，而是像蚕蛾一样能化
茧，那么，一只华丽而美好的苍蝇，它的本质就已经不是人们所熟悉的那个苍蝇了。

其实这只是对弱小者的一点关怀，当然也包括我。

　　这件作品是我用了两个多月的时间来印制成功的。在最初的构图里是没有柱子的，后来在反复做小构图
的推敲中越来越感觉到，如果后背景只有云的话，会显得简单而缺乏实在感。而柱子这一元素又多用于教堂
或神殿的建筑中，往往能给人高大而神秘的感觉，应用在画面中，一是让画面有"着落"感，再是有了这一
层空间反而能让作为背景的天空和云显得更旷达而深远。让画面更增加一种庄严的神秘感。
　　而用苍蝇、云和柱子这三种元素的结合，则完全是以一种超现实的手法来表达我们现实中还没有实现的
"关怀"。
　　画面中苍蝇的形象，我是按照头脑中所需的形象绘于纸面上，然后用扫描的手法做成版面，再加手绘然后
曝光，再以丝网印刷的形式反复不停地套版加拼版制作而成。

于朋

1983.03　出生于河北保定
2008-2012　就读于中央美术学院 版画系

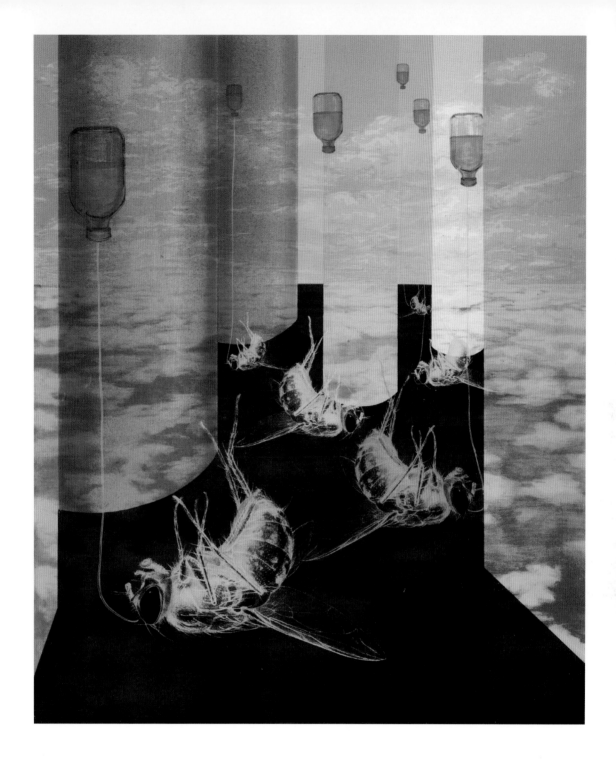

于朋 /《苍蝇》系列之《病》/ 丝网 /77cm×106cm/2012
Yu Peng/ *Illness , The Flies* Series / Silkscreen printing

创作源于那些我不得不说的事情，做作品是为了疏解自己承受的压力，并与人分享我对生活的感受和思考。

"大象"源自英国谚语"屋里的大象"，比喻有意忽视的危险。

以往的作品多是向内探索关于成长的真相，《大象》系列是第一次向外走介入公共事件，试图诠释女性对事件的态度。有这个创作想法是在 2011 年温州动车事故之后，让我震惊的不是追尾事故，而是事后掩埋真相的行为和不尊重生命的态度。我也经常坐高铁和动车，想想自己如果坐的是那趟车……真是不寒而栗，我当时就很想把这件事情记录下来，初衷很简单，只是想以后怎么告诉我的孩子，这世界变好的话是怎么走过来的。从单个作品展开成一个系列并不困难，生活中类似的事情屡见不鲜，楼歪歪、最牛钉子户、校车事件……听着都匪夷所思，细想就让人心痛。在动车事故以前，这些事给我留下了很深的印象，没想到现在都成创作素材了。至于什么是真相，在我看来，那些扑朔迷离的说法就是真相，没有真相就是真相。

去年看了古元先生延安时期的版画后很受感动，古元先生作品的魅力除了把观察转换成生动的画面，还有很重要的一点是作品中鲜活的时代感，不能简单地说那是一个好的时代或坏的时代，能够让人闻到那个时代的气息，就很真实可贵了。这也启发我记录"现在这个以前没有以后也不会有的时代"，记录这些在我生命过程中发生的尴尬的、荒诞的、令人伤痛的事情。我把这些事情称之为"生活遭遇的挫折"，同人一样，生活也会遭遇困境和挫折，但也和人一样，生活在付出巨大的代价之后会有缓慢的进步。

关于作品的实现，首先，画面要好看，好看是首要的，好看才会想看，想看才有可能琢磨；其次，画面不要写实和残酷，多写实多残酷都是对事实的拙劣模仿，比不过现实的力度；最后，要有自己的态度。我天性是比较乐观的人，我相信世界会变好，坚信艺术最后一定要给人希望。所以我倾向用一种看上去不沉重、比较轻松而且漂亮的颜色来记录这些事情。时过境迁，这就是我想讲述历史的方式——透过表面的美好，了解背后的残酷。

之所以用数码版画和亚克力雕刻也是一步步实验出来的，传统版画很难做到艳丽饱和的色彩与锋利精准的边线，所以才用了数码版画的形式。另外，为了让画面有趣和不要纯平，曾试过拱花的效果，但不太理想，后来发现雕刻后的亚克力反过来就有凸起拱花的感觉，这样一来，亚克力除了保护画面还变成作品的一部分。用什么方法总是会配合着想法来，想法和做法配合着才使作品越来越贴近理想的效果。

张一凡

1985.08　出生于江苏徐州
2005-2009　就读于中央美术学院　版画系
2009-2012　就读于中央美术学院　版画系　师从李帆

张一凡 /《大象》系列 / 数码版画、亚克力、激光雕刻 / 55cm×41cm、55cm×55cm、55cm×47cm、55cm×55cm / 2012
Zhang Yifan / *Elephant* Series / Digital print-making, acrylic, laser cutting

版画的从生长到完成，都带有着空间的因素。然而不同于其他的空间艺术，它不存在于我们通常认为的空间艺术的范畴中，而存在于它诞生的出发点和成长的过程中。它徘徊于平面与空间之间的暧昧界限，形成微妙的暧昧空间——存在，但不被标记。

这种对版画空间性的体会和认识，以新的方式转化到个人创作之中。作品立足于可视与非可视空间，即物质空间与思维空间这两方面展开对版画语言的探索，从个人视角挖掘版画语言中隐含的空间性。

版画可以是一个极富弹性和广义的概念。这个借助"版"间接呈现的艺术形式，它的生长生存的状态，造就了它的丰富的内涵和外延。在对版画独特的创作过程有所体验后，作品力求通过运用丰富的语言在版画艺术与空间语言之间寻求突破点。这不仅因为空间具有异常迷人的特性，更因为感受到版画自身巨大的包容和延展性。对于我来说，空间之于版画的关系不是并置、安插或组合，而是内在的自然生长，含蓄的另一面。借以探索版画艺术语言表达的更多可能性。希望从视觉出发，而不止于视觉。

首先我尝试将绘画与图形并置在一起，它们显然有着非常不同的个性与概念。在视觉上，图形给人的感受是：简洁、几何化、一体化、闭合、指向性、高度抽象化等。绘画给人的感受是：丰富、多变化、层次感、弥漫、发散、笔触、敏感、痕迹等。从表象到内涵的差异，使它们衬托彼此独特个性的同时，在两种语言之间造成某种冲突和矛盾，构成了多重空间：平面与镂空的深度空间，绘画语言与图形语言的矛盾空间，图形与绘画关联性的思维空间。

其中镂空图形作为作品中显象空间语言的表达，更为重要的空间存在于图形语言与绘画语言的矛盾感受、形与画的关联性的思考中，在图形的隐喻与绘画性的舞台之间，产生的矛与盾的距离感。这两者之间可以存在无限的距离，距离导致了思维的联想，两种语言的组合突破了二元性的限制。距离的产生，在两极之间创造了更为广域的思维空间。

当把绘画与图形，平面与深度共同呈现时，之间辩证的关系就会不断地被人们考量。法国哲学家列维纳斯在谈论诗为何物时讲到："诗不是描述事物，不是事物的呈现，而是一种对事物无穷接近的方式。" 在这里，我以为不仅是诗，为艺术明义也极为恰当。正如，光阴可以被什么形状包裹？没有正确答案，意不再结果，而是在提问的瞬间体会虚与实、时间与空间两者的微妙关系。

赵晨烁

1984.10　出生于辽宁省沈阳市
2003-2007　就读于中央美术学院 油画系 第二工作室
2009-2012　就读于中央美术学院 版画系 师从谭平

赵晨烁 /《光阴可以被什么形状包裹》系列之二、之七 / 铜版套色 / *53cm×41cm×2* / *2012*

Zhao Chenshuo / *What Shape can Wrap Time* Series Ⅱ , *What Shape can Wrap Time* Series Ⅶ / Polychrome printing by copperplate

在我两岁的时候，曾有这样一个故事：有一天我被锁在家里，等妈妈从外面回来，看到我伸直手臂正用手实实地握住一支圆珠笔，踮着脚尖，在只比我矮一点点的床前奋力地涂画……床单上已被我涂满了圆珠笔道。那种随性与放纵，是我向往的。是我想找回的一种绘画的原始状态。

童年时代就像烙印一样深深留在心中，永远抹不去，化作一种情愫。未曾经历过挫折与风浪，注定了我的画永远单纯美好，没有"深刻"的内容只有细微的思绪，就像白纸上浅浅的痕迹。经历的荒芜，反而使我更加关注自我，关注自己的内心，成长中的不安全感与叛逆一直是我的创作来源，它们无形、无声，却一直在我的心底。常常在闭上眼睛的时候，一些形象就出现在脑海里，若隐若现，我画出那些形象的时候就像是从大脑直接转化成为手的动作。

我试图通过一种行为痕迹的方式来表达内在的精神，这种行为痕迹的方式就像一种情感的宣泄过程，留下的痕迹就是心灵活动的迹象。我通常在自己精神放松的时候作画，让潜意识来主导自己的手，使手自发地完成，而把自己当做一个从未学过绘画的人。将意识无限收缩，心灵无限放大，一种新的意象就会奇迹般的涌现。

在我的画里，每一版都可以独立存在，这些版之间不分主次，互为主版。在把这些版套在一起之前，每一张都是独立的，它们之间会发生什么样的联系都无从得知。直到这些版全部做好，我再尝试不同的颜色，调换方向，调整印刷的先后顺序，使它们自发的产生联系，期待它们相互触碰所带来的偶然。随着版的叠加，层次的增多，颜色越来越丰富，形象却越来越模糊，留下的就成为一种交织的情绪。我通常情况下都不画草图，不知道我所画的每一张版会与其他版产生怎样的关系，不知道最终结果会是什么样子。整个过程都是进行中的、待定的，就像在做排列组合的游戏，充满了不确定，或许下一个瞬间，就会有惊喜发生。对我来说，这个过程带给我的不仅仅是最后呈现的几张画，而是一种新的创作与思维方式。

周鼎

1983.10　出生于河南省郑州市
2003-2007　就读于中央美术学院 版画系
2009-2012　就读于中央美术学院 版画系 师从谭平

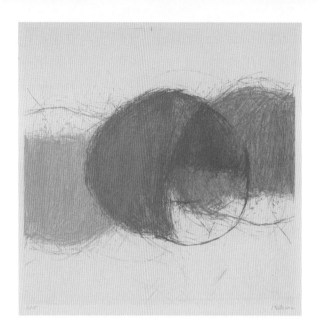

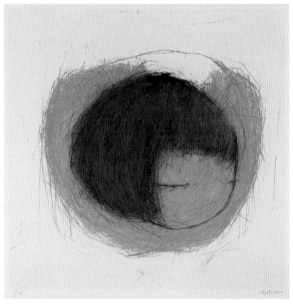

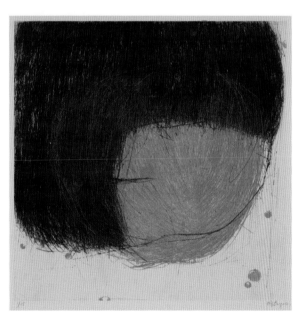

周鼎 /《听我说》系列之《白日梦》之二、之四、之六 / 铜版套色 /50cm×50cm×3 / 2012
Zhou Ding / *Daydream* II , *Daydream* IV , *Daydream* VI— *Listen to Me* Series/ Polychrome printing by copperplate

作品表达如白日梦的梦游状态，一种来自内心对自由、对自然、对宁静的渴望。在繁花似锦的外部世界中闭目凝想，感受着纯粹的心灵与精神世界，感受着自己的身体和呼吸，任由思绪的漫天游荡，享受一个人的想象空间，或美妙、或忧郁、或躁动的各种情绪，从中认识了解自我，寻找自我存在感。

试图在复杂纷乱的物态形式中寻找一种秩序的可能，一种动与静的结合，一种矛盾与冲突的结合体。人物的静态与藤蔓、花朵、鱼儿无限的蔓延缠绕，生长向上的力量结合，表达着对自然生命力的崇敬，对这些与大自然亲密融合的生灵的喜爱，向往它们自由坚强的意志。从而也反映了自己面对世界、面对社会时的渺小与无助，寄希望于冥想思考，寻找属于自己的自由之路。

　　这一系列陶瓷作品，最开始的构思是画了一些小稿、随性、自由的画一些感受，像生活日记，记录平时的各种心情和情绪。在考虑把这些画稿用雕塑实现时，先从材料考虑，就想到了陶瓷。

　　首先因为我的创作构思的形式内容比较唯美梦幻，温婉而细腻，这些也正是陶瓷所具有的特性。尤其高白瓷泥，珍珠釉色典雅细腻，和我的创作意图融合的很好。瓷泥的柔软性使其塑造性很强，在制作每朵花、藤条和枝蔓时都尽力赋予它情绪，展现花朵的温润饱满，绽放中的娇艳和含苞中的含蓄，制作过程中也可以随泥性任意弯曲，保留偶然中的生动和微妙，使藤蔓随性自由攀爬。其次，我的构思内容、形式构图比较复杂，人物、花朵、藤蔓等细节的刻画比较多，只有陶瓷实现性比较高，减少了中间翻制过程，可以把直接塑造的形象比较好的保留下来。

　　制作和烧制过程：陶瓷制作需要考虑重力问题，《白日梦》系列一玫瑰花头发很重，实现起来难度很大，需要在沉重的花头发下面打支撑，才能在烧制过程中保持重力平衡，以免塌裂。烧制过程也是一个重要环节，烧制成功与否，其决定因素也很多，如烧制时的窑、窑位、釉色的薄厚都非常重要，也存在很大的偶然性。据景德镇当地人说，当泥坯送入窑中时，我们也只能叩拜窑神了，确实如此。红花《白日梦》系列一由于头发下面的支撑未打在垂直重心，头部出现了倾斜，出现了最后的奇妙效果，使得人物动态与情绪达到了完美的统一。

张爱娜

1984.02　出生于河北石家庄
2003-2008　就读于中央美院 雕塑系
2009-2012　就读于中央美术学院 雕塑系 师从段海康

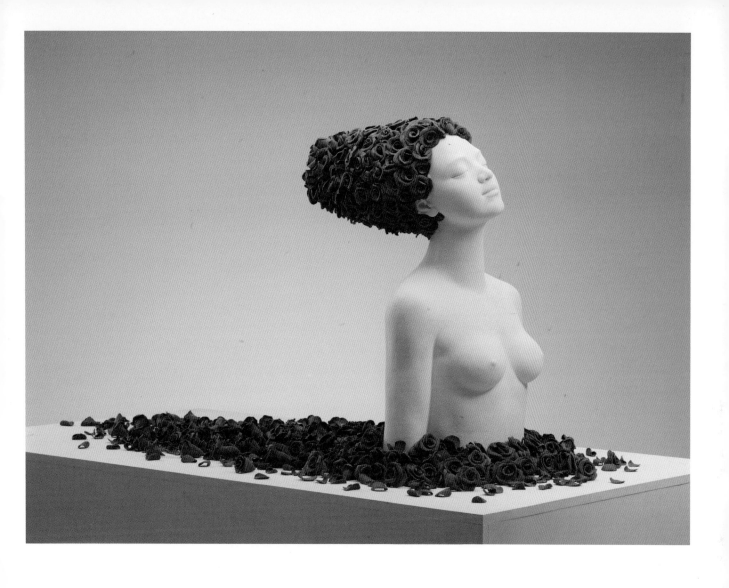

张爱娜 /《白日梦》系列之一 / 陶瓷 / 150cm×80cm×76cm/2012
Zhang Aina / *Daydream* Series Ⅰ / Ceramic

我希望通过这件作品来作我大学期间学习雕塑，特别是在雕塑系二工作室学习写实人体雕塑的总结。十字动作是带有基督教情绪的经典雕塑动态，我希望能通过这次做十字动作的人体，去体会过去雕塑家对于这个题材创作时的心态，从而寻找属于自己雕塑中的神性。

这是一件青铜人体雕像，双臂张开，微微上抬，头向一侧微低，如同基督一样的动作，但是没有十字架或者荆棘头环。只是一个人在独自站立，体会属于他自己的神性。

这件作品的泥塑部分是从 2011 年的 10 月开始的，一直做到 2012 年的 4 月初，做了 5 个月。我在顺义租了个工作室，每天都在做这件作品，开始的三个月只有我自己，心情比较压抑，做出的泥塑也很僵硬，离我想要的效果差很远，所以一直很痛苦。

年后从家里回来，同学也搬进来一起做毕业创作，心情上放松许多。老师也过来给予了很重要的指导，特别是陈科老师的指导，让我明晰了自己的雕塑在造型上的一些问题和作品的情感方向（比如人体动态的一些微妙变化是如何传达情感的），也让我更深地体会到一件雕塑的品质在作者创作空间中的动态时就已经决定了。

基于这些指导，我重新调整了整个雕塑的动态，并且削减了很多体量，使人体瘦了下来。最后做完了泥塑，总算达到自己的内心预期。但接下来的问题很严重，就是最终材质的选择。之前我曾预想过最好的材质就是青铜，但是青铜太贵，而我当时连生活费用都不够了，在一番思想矛盾之后，我决定借钱铸铜。最终这件作品能以铜的材质展现要感谢借我钱的朋友楼廬先生，以及张景柱先生，没有他们也不会有这件铸铜作品。

刘绍栋

1987.05　出生于辽宁省大连市
2007-2008　就读于中央美术学院 造型学院 基础部
2008-2012　就读于中央美术学院 雕塑系

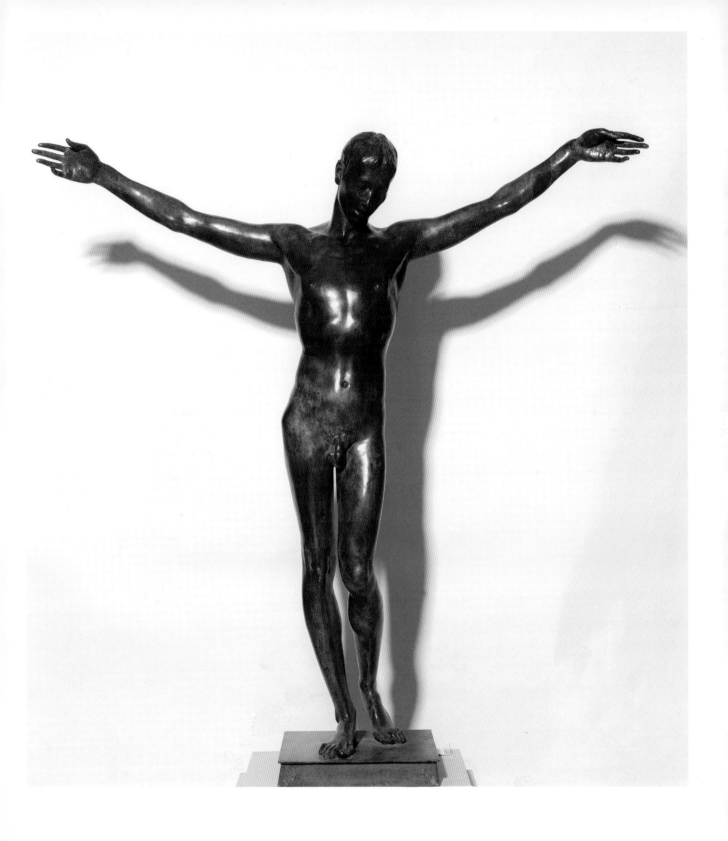

刘绍栋 /《做自己的神》/ 铸铜着色 /200cm×200cm×60cm /2012
Liu Shaodong / *To Be Your Own God* / Color painted on cast copper

这件作品是我的毕业创作《不确定的故事》系列中的一件。我在制作这一系列木雕作品的过程中利用木材碎片加法拼接、着色等不同的方法，尝试表现丰富的层次、质感和肌理，体现一种轻松愉快的情绪。

《穿背带裤的老头》算是系列中的代表，也是这组作品里面唯一的一座全身像。老头的面容是苍老的，但是身体肢端与动作却与其头部所看上去的年龄并不相符，包括整座雕塑的着色都透着青少年的姿态与味道。这样的反差看上去并不合理，但是我觉得却很合适。一位看上去年老的老头诙谐有趣，并且朝气蓬勃。

《未确定的故事》系列作品的灵感最早来源于大四升大五的假期中自己完成的创作《倔老太》。这件作品是利用木材加法拼接制作而不是用一块整木头减法雕刻出来的。这样的做法其实来自一个意外：本来，我想用传统的方式来做这件作品，但是在一开始买材料的时候就遭遇了黑心商人，买回来的原木锯开后木心是腐烂的，根本没法用，不过好在我还买回了十几块干燥透的樟木板材。原来看过 Walter Moroder 的雕塑作品是用木板拼接的，这好像与原来概念中应该用整块原木进行雕刻的概念不一样，于是我萌生出来了一个想法——能不能用加法做木雕呢？

用加法做木雕，听起来简单，可是做起来却着实有一定难度，这种难度还有异于原来用减法做木雕；在制作的过程中我发现，这种制作方式根本不能回避做木雕控制的问题，反倒增强了。原来的木雕要考虑到一刀下去是不是会打过了，或者余量留的太大，而加法做也要考虑到这样的问题，并且还要想怎样拼接构图看上去合适，碎片的松紧虚实，还有粘接强度是不是足够并能承受住斧子的打击力等等。在经历了第一次的摸索之后，我做出了这一系列的第一件作品《倔老太》。

因为各种机缘，这样的创作方式和创作类型成了我毕业创作的主体。不过在做的过程中我渐渐地想向传统的雕塑方法回归并在其中融入自身的感觉，于是就想法开始做《穿背带裤的老头》这件作品。最开始买木材进行拼接，想直接拼成与完成近似的大小动态后再进行创作，可是计算量巨大，并且要进行木板的分批次黏结，这和毕业创作紧迫的时间相冲突，只好作罢，直接粘成了一块可以把整个雕塑套在里面的长方体，再进行切削塑造。

着色我想是这件作品值得一说的地方。开始，我想用色粉着色，可是发现色粉的附着力太弱，想让它牢牢地呆在木头上面还需要其他的黏性物质。如果喷上胶不可避免的又会出现更要命的问题，一个是颜色改变，另外就是表面会出现亮亮的一层；所以决定使用水彩，可是用水彩也有很麻烦的事情——它的覆盖力太差，重的颜色画上去往往发粉；并且它是水性颜色，木材的吸水性横截面和表面并不均匀，所以还需要其他的方法来解决……在上色方面，我想感谢我的女朋友，她绘画经验丰富，帮我解决了这些问题。

王明泽

1988.09　出生于河北承德　满族
2007-2008　就读于中央美术学院　造型学院　基础部
2008-2012　就读于中央美术学院雕塑系

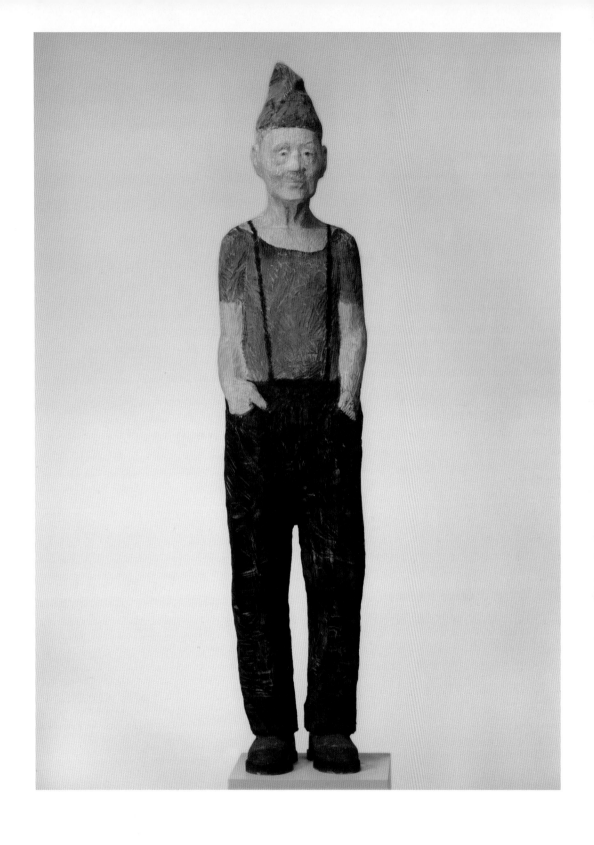

王明泽 /《不确定的故事》系列之《穿背带裤的老头》/ 缅甸白木、水彩着色 /147×33×30cm/2012
Wang Mingze/ *An Old Man Wearing Braces with His Trousers, Uncertain Story* Series / Burma Ramin, Water Color Paint

2011 年 6 月我买了一块很大的木头。

最初开始做这件作品的时候，我没有想法。

天天一直看着这块木头，天天都在思考。

有一天，在这块木头里面看见了我自己——抱膝一个人思考。

我就想刻出来"现在"的"思考的我"。

虽然每天独自一人思考，不过那些思考是与世界相连的。

我希望我的作品与观众也会互相连接。

达尔善 Darshana Prasad

1982　出生于斯里兰卡

2004–2009　就读于中央美术学院 雕塑系

2009–2012　就读于中央美术学院 雕塑系 师从王少军、王伟

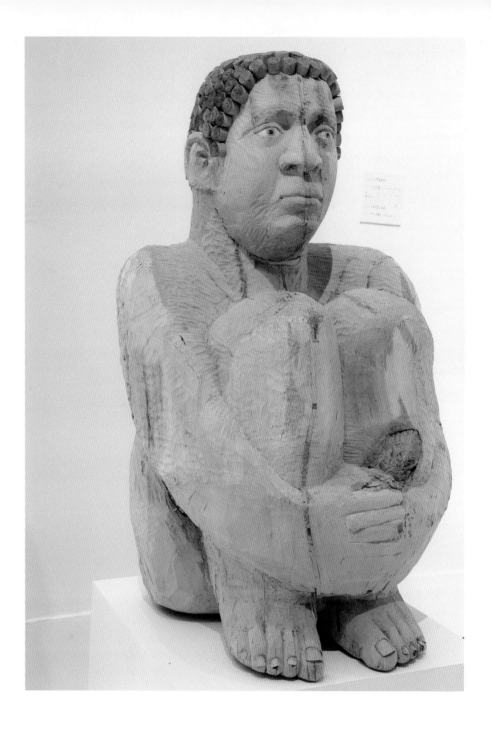

展示图

达尔善 / 《思考的我》/ 松木、色粉 /105cm×60cm×50cm/2012
A.D.Darshana Prasad Ranasinghe / *I Think Deeply* / Wood, pastel

毕业创作《人物系列》是我的处女作，他们不是现实中有名有姓的具体人物，而是找趣味的结果。我没有要它有具体的主题说是要表达些什么。通过找形体的趣味和颜色的趣味来感知属于自己的原始，通过勤奋的创作，收获经验，最终回归本我。

"每个人的生命都是通向自我的征途，是对一条道路的尝试，是一条小径的悄然召唤。"——黑塞

自我是个很重要的东西，它有善的一面，也有恶的一面，自我其实就是一个亦正亦邪的东西，也意味着自由。做雕塑其实就是在找自我，这个过程中我坚信我会渐渐发现属于自己的原始，从而形成我的语言，独特的语言。

　　我从大四结束的那个暑假就开始着手做了，一直就没有停过，展出的《人物系列》其实只是我毕业创作最后两个月做的东西，一共有九件。这之前我出了很多东西，有几十件很小的，也有十几件大件的雕塑。早期刚开始做的时候效率并不高，做一件一米多的雕塑需要一两个月的时间，做得特别累，因为我并不是很清楚自己想要的感觉。我在里边反复找形体，不满意就拆，不满意就改，这个过程很累，也很焦灼，最后出来得东西力量也弱，很郁闷。不过到这种关键的时候老师总能教我很有效的方法：做之前一定要想清楚什么样，该怎么做，然后用最快的速度做完，这个过程不要犹豫，要避免焦灼，等做完了看腻了不满意了，它已经完成了，再另外做别的新的。这使我终生受用。

　　之前做的很多件我都不满意，里边有很多都被我敲掉了。有几个朋友很喜欢我的东西，跟我说敲了很可惜的，要我给他们。我觉得不妥，不满意的东西送给别人我的内心多少还是不安的，于是固执己见，敲掉了，给我翻制作品的哥们儿袁对我的这种做法不满，看在眼里恨在心头，多少这些雕塑也有他的苦劳。衷心感谢给我翻制作品的袁小刚师傅，还有我们中央美术学院雕塑系第三工作室亲爱的梁硕老师和于凡老师的悉心引导。

张孟良

1988.04　出生于湖南浏阳
2006-2007　就读于中央美术学院 造型学院 基础部
2007-2012　就读于中央美术学院 雕塑系

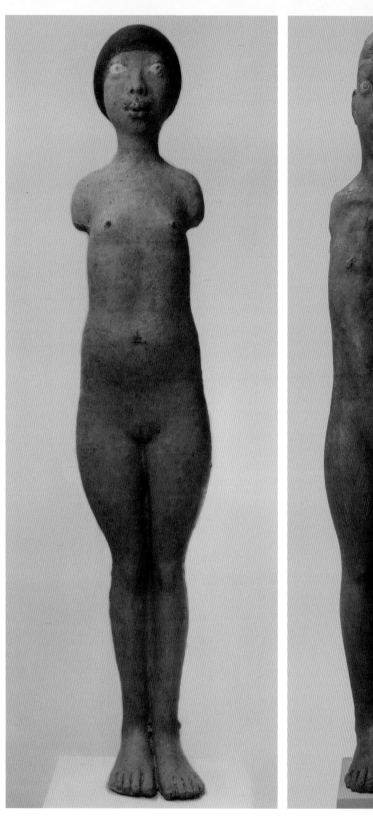

张孟良 /《人物系列》之 1 号、9 号 / 石膏着色 /103cm×20cm×19cm，110cm×22cm×18cm/2012
Zhang Mengliang/ *Figure Painting* Series Ⅰ; *Figure Painting* Series Ⅸ / Color painted on plaster

我的作品《负空间形态 -1》以探索雕塑空间中正负空间形态的转换为出发点。在创作中，我更为关注雕塑正空间与负空间完全转换后，物体外围的空间转换为可触、可视的具有体量感的雕塑，带来的视觉差异感与所引发的思考。同时，我认为用具有空间实在性的雕塑语言来表现这不易被人感知的空间与物质存在，特别是相互叠加和关联的物体轮廓之外的空间形态，呈现这些形体间的间隔与结构的美学特征，是我创作的目的之一。

通过我的作品《负空间形态》，我希望让更多的人感知雕塑的负空间，让浮其与人们通常所关注、理解的物质与空间实体一样真实，并逐步观察、习惯这些"存在"的负空间，以拓展人们对空间观念的认识。

在创作的过程中，我尝试了很多的材料。最后确定利用陶瓷来进行创作。

在陶瓷制作过程中，成型和烧制是作品的两个难点。正所谓一种陶瓷新材料。成型之初，坯体是非常柔软和富有韧性的，就使得作品很难立住。后来用分开成型的方式，解决了这个问题。同时也利用其富于柔韧性的特点，在成型完成，又没有干燥的坯体上，进行拉伸和窝卷，就形成了作品现在所看到的形态。在坯体干燥阶段，是一个要倍加小心的过程。因为整个坯体是实心的陶瓷坯，薄厚非常不均匀，很挑战陶瓷的极限，干燥时间不能快了，但还要使其充分的干燥。所以要十分谨慎和仔细。

成型过后，烧制也是一个难点。因为薄厚不均的原因，烧制时间变得非常的费时。几乎比一般的瓷器烧制时间长一倍左右。同时为了烧制时的温度的均匀，必须放在特制的匣钵中，埋入氧化铝中焙烧，才能达到要求，最终完成烧制。

吴昊

1982.10　出生于辽宁大连
2002-2007　就读于中央美术学院 雕塑系
2009-2012　就读于中央美术学院 雕塑系 师从吕品昌

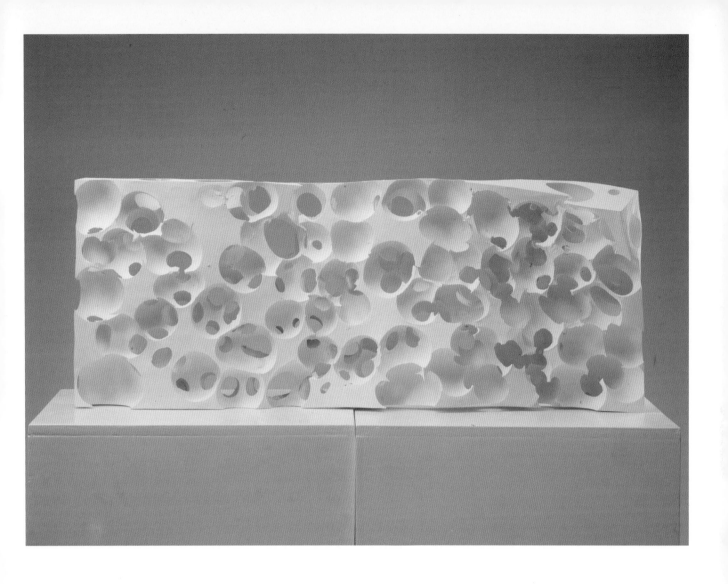

吴昊 / 《负空间》系列 1/ 陶瓷 / 94cm×38cm×8cm / 2011-2012

Wu Hao / *Negative Space* Series I / Ceramic

我的作品开始于材料对我的启发。这种启发时而清晰、时而模糊。材料生成的方式，其自身的质感、形制等等因素，都与我们保持着独特而微妙的联系。我的工作试图使这样的联系变得清晰、明确。最终通过某种方式得以呈现。

镜面抛光不锈钢这种材料所体现出来的现代感是吸引我的主要原因。在与它的交流中，我的感受逐渐通过它在空间中不断随意连接、生长的形式而得到了延展。从另一个层面，就作品加工成型的工艺来说，它又是相对复杂而繁琐的。无论切割还是焊接，都需要大量的人工注入，在叮叮咚咚的制作中，在大量焊缝的焊接中，在后期焊缝的逐一打磨和抛光中，作品因此积蓄了更多的能量。我喜欢不太容易达到的东西。因为工艺的难度会激发一个人的创作动力，技术上的一个小小的突破也是我很在意的，我时常因面对问题很忐忑，也因解决问题而高兴。

目前所呈现出的状态，即是我的体验结果：使得原本工业化的感觉极致的不锈钢变得轻灵，或许，这就是自己内心的独白吧。

早期我先从人与自然的关系出发，感觉现在人类种群自组人类社会，运用各种高科技保护自身，预知灾难。而自然对当代人类的影响远比古代的要低很多。所以，当代人类处于生物层面的顶端，使得我选择了冰山这个形式。冰山有百分之十是在水面之上，百分之九十在水面以下。我对冰山整体的存在都感到"不可思议"。在制作过程中我找到了不锈钢，是因为不锈钢这种材质在视觉上有种消融的意味，或者说有种转瞬即逝的当代意味。但在物理特性上，不锈钢又具有永恒的意念，它同时占有这样的两极是我喜欢的原因。

在制作冰山（即结构）的过程中，材料组合所构成的质感、结构、节奏感，同时带来了正空间与负空间的效果。慢慢转变到颤栗—1，这时，具象的影响逐渐消失，我已经开始熟练掌握不锈钢材料的加工技术，对其随意的组合，切割、焊接，找到了本质的材料性的体现。在这种呈现的形式感中，使得原本工业化的感觉极致的不锈钢变得轻灵。

艺术中最重要的是艺术语言的探索、创新。"艺术史"是从专业角度、专业层面看待艺术发展的"线索"，而不是社会学范畴的一些其他东西，我作为艺术工作者真正要做的就是在此工作，在工作中发现材料性，仅此而已。

周海苏

1981.05　出生于陕西商县
2000-2005　就读于南京艺术学院 美术学院 雕塑系
2009-2012　就读于中央美术学院 雕塑系 材料应用工作室 师从段海康

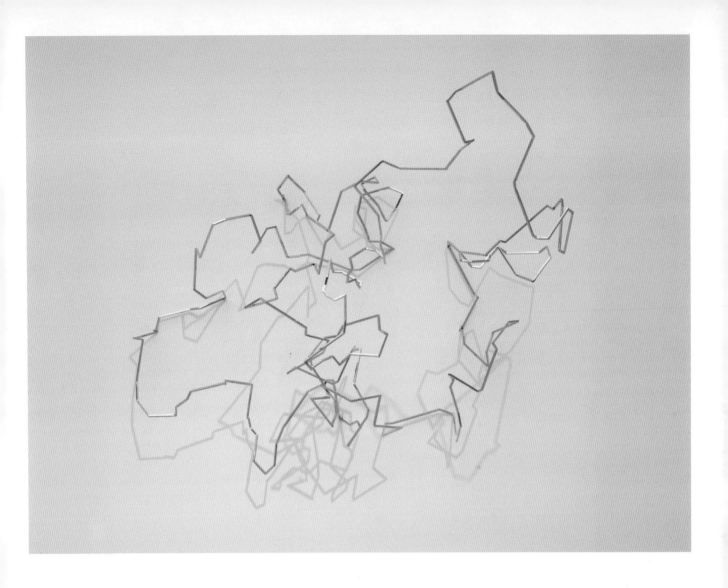

周海苏 /《颤栗》二 / 镜面抛光不锈钢 / *210cm × 160cm × 100cm/ 2011-2012*
Zhou Haisu / *Shiver* Ⅱ / Stainless steel, mirror polishing

在我的理解中，山水似乎呈现出一种徘徊、虚无的状态。事物始于混沌，却因果相连，在明显且纯粹的意象之中隐藏着数千万已被解构的信息，信息在不断重组的过程中悄然转换着他们所传递的意象，周而复始。在山水不断重复叠加中，或许柳暗花明的那一刻即将到来。

在一次整理照片的过程中，我把在黄山游玩时所拍摄的上千张风景照片重新进行拼合，组成了一幅我心目中的山水。突然间发现，这种创作方式竟然与中国古人在描绘山水时所运用的步移景换的观察方式如此相似。于是我便开始尝试用摄影的方式来表达我心目中的中国山水。

在创作的开始，我学习古人的观察方式来创作，但后来，我总觉得学到的只是形式，而真正的山水精神总是离我很远。于是我放弃了这种刻板的学习方法，重新走进自然，身体力行。渐渐地我开始对山水有了更深的理解，蓦然回首，我仿佛看到了山水精神。

何发

1990.09 出生于江苏淮安
2008-2012 就读于中央美术学院 设计学院 摄影系

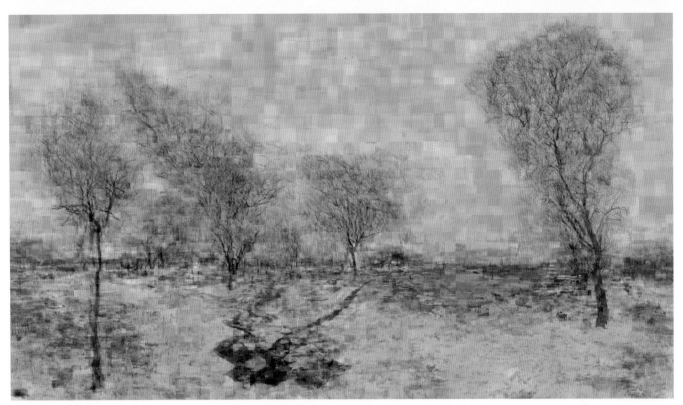

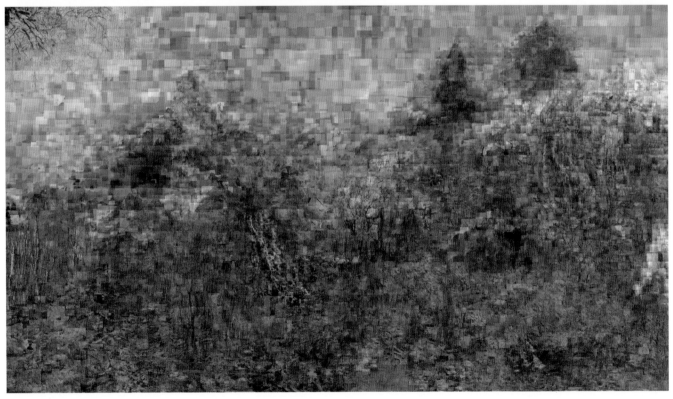

何发 /《山重水复——红》《山重水复——白》/C—print 灯箱片、灯箱 /110cm×190cm×2/2012
He Fa / *Hills Bend and Streams Wind-Red , Hills Bend and Streams Wind-White* /C-print, light box

万事万物都处在一种微妙的平衡之中，生命在这种平衡中诞生，每个生命虽然渺小，却又作为一个不可缺少的个体，通过自身发出的微小能量维持着"宇宙总能量为零"这一平衡。作品中所有的生命个体正是遵循着这样一种规律，追寻着自然所赋予的目标与使命，完成着一轮又一轮的生命循环。

最初是想创作一个庞大的虚幻的生态环境，想表达的东西也很模糊，只是想表现一种神秘感以及个体与环境、个体意志与整体的规律性之间的关系。最后由于制作时间有限以及制作经验不足，仅仅完成了十几个动物的形象，制作精度与呈现方式与前期构想都还有很大差距。

作品完全是通过计算机动画技术制作完成的，动物形象部分采用数字雕刻软件（Zbrush）雕刻完成，动画渲染通过三维动画软件（Maya）渲染输出最终的动画视频。作品虽然是个人制作，但由于我个人的创作经验不足，尤其是创作后期已经完全陷入了对个人作品的审美疲劳与麻木的状态中，整个创作过程都有赖于学校各位老师以及公司同事的帮助与建议，虽然最终结果离各位老师的要求与期望还有较大差距，但创作总算是顺利收工。

李杨

1982.04　出生于山东济南

2000-2002　就读于山东工艺美术学院 环境艺术专业

2009-2012　就读于中央美术学院 数码媒体娱乐方向 师从马钢、今日龙、费俊

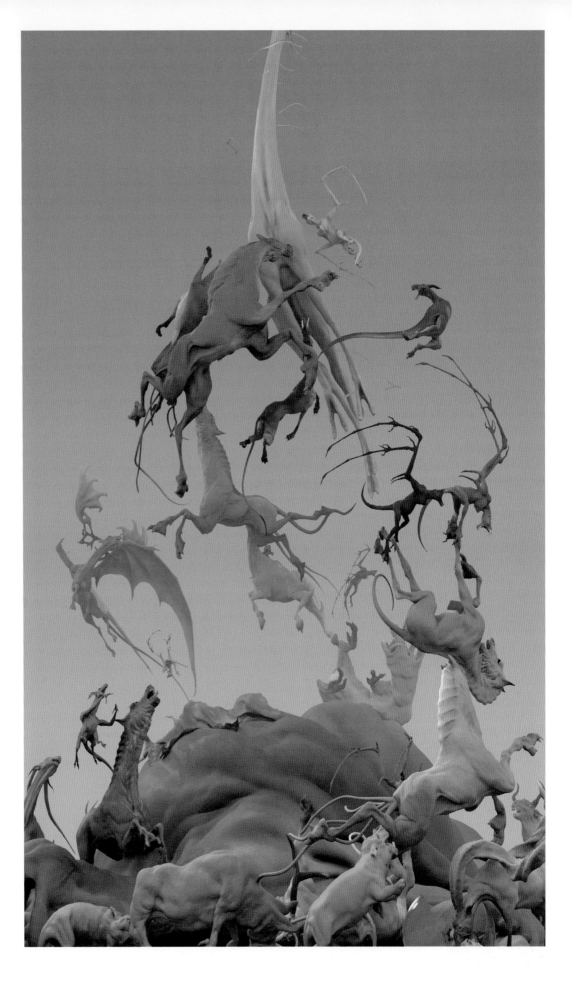

李杨 /《零》/ 影像 / 12'24" / 2012
Li Yang / *Zero* / Video

103

"少先队员——共产主义接班人",一个新中国成长起来的中国人几乎都曾拥有过也无法回避的身份,这个鲜活的形象在当今的校园里不显其个性,更多地在一系列的集体活动中成为相形划一的符号。

我想起自己曾亲身经历过的那些"让我们荡起双桨"的时光,在"快乐的节日"里发生过的事情,还有"太阳当空照"时,迎着朝阳走在上学路上的情境……这些,都是我们童年生活中具有代表性的瞬间,不然怎会有那么多优美动听的童谣广为传唱?"小鸟在前面带路,风儿吹向我们,我们像春天一样,来到花园里来到草地上……"一曲曲歌谣唱响那些美好的瞬间,定格住我们的回忆。

随着时间的流逝,我对过去所折返的那种虚幻感的真实感反倒更加强烈,有"回到现场"的构想,于是萌生了这样一个表达重现某些"快乐"瞬间的想法。

我选用了一个特定的群体(少先队员)所处的有代表性的时刻,如春游、上学、划船、放风筝、荡秋千等。而这些场景的选择都来源于我们耳熟能详的童谣歌词中唱出的情境,以高亢的充满阳光感的画面来体现我们这代人在成长中对集体行为的体验,以一种平静的态度去回忆那种集体主义。我在置入情境时又带着一种相对疏离的远观态度,画面中的人物不与镜头有视线上的交流,全部投入的沉浸在自己的内心世界里,并将喜怒哀乐等个人化的情绪深深的隐藏,每个成员都只是整个集体行为中的普通一员罢了。透过影像,我仿佛在这些稚嫩、纯真又有些许迷茫的栩栩如生少年身上找到了曾经的自己。

于筱

1984.11 出生于山东淄博
2004-2008 就读于中央美术学院 设计学院 摄影专业
2008-2012 就读于中央美术学院 设计学院 摄影专业 师从王川

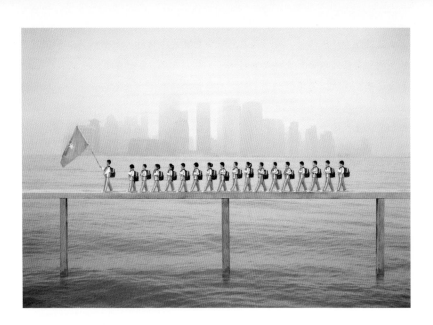

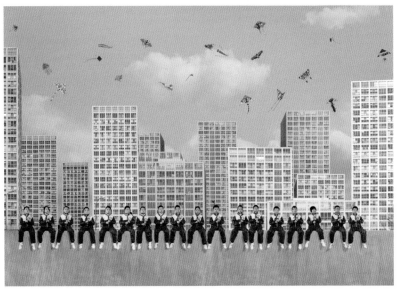

于筱 /《童谣》系列之《上学歌》、《我们的祖国是花园》、《放风筝》/ 艺术微喷 /100cm×70cm×3 /2012/ 3 幅
Yu Xiao / *Going to School Song, My Country is A Beautiful Garden, Flying A Kite—Nursery Rhymes* Series / Giclee

这组作品是今年创作的，源头来自对城市的关注，计算机主板和高楼景象被置换了。观者从远处看到的城市美景所产生的愉悦心情，在近距离观看时，被一丝不安代替。作品画面细腻、冷峻，不承载时间、历史，将原本的政治、人文意涵洗去，这种刻意将人为痕迹抹除的手法，是我所追求的画面的美学特征，这种"真实"的手法使观者产生多重的心理体验。

在这组作品中我希望做到旁观，理性，距离化。将作者自身退隐出去，这样集中作品的语言，把力量集中在作品上。

如果近距离地观看，这是一个被我用主板重新组织加工过的观念城市，且以一种"逼真"的形态呈现在大家眼前。如此"逼真"的虚构在真实与不真实之间构成了巨大的张力。正是这种张力使我建设一个逼真无比却又是明白的虚构的观念世界。这正是我对当下影像传媒的认识，视觉指引意图将呈现作品是对周围世界的寓言。

　　当今技术的不断提升，使人们沉浸在技术所创造出来的充满幻想和快乐的影像世界。我们通过影像了解身边发生的事情；我们通过它目睹了许多重要的影响我们的事件；我们通过它网上购物，通过它结识自己的朋友。在这种状态下我们难以将影像和真实的生活加以区分，人们开始通过各种各样的媒介来观看世界，花费越来越多的时间体验令人眼花缭乱的虚拟生活，社会大众只能成为了各种影像的被动消费者。

　　使用电脑主板作为我创作的"元件"，便是基于对自己成为影像被动消费者的思索；通过它在特定的语境下审视自己的城市，同时也接受来自"它"的审视。"它"也许能成为一个文化，一座城市，一个人自我参照，自我思考，自我发现的镜子。

张铤

1979.12　出生于河北秦皇岛

2003-2007　就读于中央美术学院 城市设计学院 动画专业

2008-2011　就读于中央美术学院 设计学院 摄影专业 师从廖晓春

张铤 / 《城·主板》之一 / 艺术微喷 / 190cm×120cm /2012
Zhang Zeng / *City·Mainboard* I / Giclee

我的毕业论文题目是《图像处理与视觉信息传达方式研究——浅谈艺术图像中的视觉信息传达》。在论文研究的基础上，我进行了名为《300·印象》的设计实践。

本作品从我自身的行为出发，把镜头指向了城市普通大众日常生活的公共环境，希望能够探索出一种区别于以往传统城市印象作品中视觉信息的传达方式，使作品的视觉信息在秩序、逻辑和维度上都有所突破和创新。

我选择在不同的天气情况下乘坐300路公交车，每隔一分钟连续拍摄一组照片，由此获得一组记录着某一时间段内北京三环连续有序的图像素材。通过实验和对图像的处理，最终形成作品中的这种表达方式。作品通过对原始图像进行有序切分，并且当图像片段中的视觉信息接近不可识别的程度时，将所有片段按照一定的时间顺序重组，获得这样一种"意象的传达方式"。

乔杨

1986.07　出生于河南郑州
2005–2009　中央美术学院 设计学院 视觉传达方向
2009–2012　中央美术学院 设计学院 视觉传达方向 师从谭平

乔杨 /《300·印象》之一、之二 / 艺术微喷 /118.8cm×84.1cm/2012

Qiao Yang / *300 Image* Ⅰ , *300 Image* Ⅱ / Giclee

书籍作为古老的媒介，记录了文字、符号、图形的同时，物化了人类思维，传承了人类文明。

活版印刷技术决定了今天我们手中的书的模样的根本原因是工业革命，资本运作要求尽可能用最少的成本去做最多的事情，活版印刷让大批量印刷有了可能。

所以书有了固定的结构，即便有很多种开本和装订方式，但它的常态都是在适应高速复制的机器生产要求。可是问题又有了，思维会有固定的格式吗？为什么文字要换行？为什么文字要开头，有结尾，有段落？

想象一下，如果一本书摆脱了惯常的形态，它会是什么样子？设计师的位置的特殊性就体现于其面对的方向是"作者"与"阅读者"双向，存在一个远近距离。很明显，在传统的设计中我们更倾向从阅读者的角度出发：历史上大写字母变为小写字母；豪华的装帧书面逐渐被放弃；简洁的版式成为主流。这些都是出于把信息快速、有效地传达到读者的要求。现在，仅仅传达文字信息是不能够满足更高阅读需要的，书籍设计能否以理解作者的创作为出发点？我试验地选择了卡尔维诺短篇小说《看不见的城市》。

这件作品是一个多面构成体积，它体现了我对城市的理解，也体现了我对书籍样式的猜想：书籍应该按照不同的内容赋予其合适的外观，它的形态应该可以"自下而上"，根据自身"自我"生成而成。

　　《看不见的城市》全文非常"轻"：共计 44066 字；小说分为 9 个章节，每章开头和结尾都穿插一段忽必烈与马可波罗的对话，即目录中的"首"和"末"。作者通过仿写《马可波罗游记》，讲述了马可波罗向忽必烈汇报那些忽必烈用武力获得的疆土上兴建的但忽必烈从未亲自去视察的 55 个大城市。小说章节 1 与章节 9 各写了 10 个城市，其余 7 章各写 5 个城市。55 个城市被分成 11 个主题："城市与记忆"，"城市与欲望"，"城市与符号"，"轻盈的城市"，"城市与贸易"，"城市与眼睛"，"城市与名字"，"城市与死者"，"城市与天空"，"连绵的城市"，"隐秘的城市"；每个主题下有 5 个城市注以之一、之二、之三、之四、之五。

　　我用数列表明了在《看不见的城市》中，卡尔维诺运用了一种类似于斐波那契数列的逻辑来编排他的 55 个城市，通过这样的安排，不仅可以暗示下一个同主题城市出现的位置，更重要的是还表明，《看不见的城市》不只是我们看到的 55 个城市，11 个已有主题的城市可以产生并且按照同样的排列方式无限延伸下去。

　　我将现有 55 个城市关系放入三维坐标系中，最终自动生成一个金字塔的体积。惊奇的是金字塔内部呈现出规则的、精巧的交错结构（而非水平与垂直的关系）。这个空间装置捕捉了累加密度的空间质量，形成复合的空间场域。再依次将金字塔剖成 55 层，由于非欧的特性，不同的角度呈现出不同的线。

谢雪泉

1983.01　出生于浙江温州
2003-2007　就读于中央美术学院 设计学院 视觉传达系
2009-2012　就读于中央美术学院 设计学院 视觉传达系 师从谭平

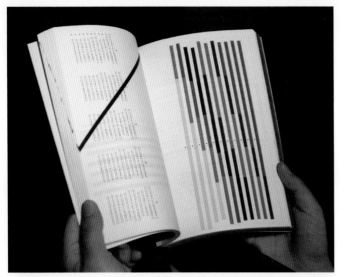

谢雪泉 /《第一页 / 最后一章》《作者 / 阅读者》/ 纸质书籍 /2012
Xie Xuequan / *The First Page/The Last Chapter, Writer /Reader/*Paper Book

中国 60 — 70 年代之间所产生的视觉设计是一种附属于政治环境下的视觉范式，这是一种民众高呼呐喊政治斗争时所创造的一种大众艺术，在政治氛围下所诞生的视觉范式中的字体形态、语态以及符号运用在各个宣传场合中可理解为一种时代的咆哮和呐喊，在时代更替的同时，字体形态也随之改变，并且有着明确方向。

毛体，美黑体和宣传画中的简易黑体是完全属于政治环境下所产生并且被普遍推广，可以被诠释为是一种单一文学艺术运动的一个特定时期所产生的政治性字体；以中国"文化大革命"时期与改革开放初期两个时间段为主，探讨文字设计在不同时代呈现的样式以及不同场合的运用，从历史史料及总体特征进行汇整与归纳总结，最终，根据其具体字形特征结合自身设计实践，完成现代版"咆哮语体"设计。

咆哮体是对 60 — 70 年代"文革"时期宣传画上的简易黑体上出发再设计的一套字体。

《咆哮体》书籍设计整体从两条思路出发，书籍所有左页是对 60 — 70 年代的字体和符号的史实资料搜集；而右页是在左页的研究基础之上再设计的"咆哮"字体设计，右页从首到尾是字体概念的产生和字体设计的演变过程。书籍浏览方式可先从全部左页开始浏览，之后再从全部的右页浏览。实际上，这是一本合二为一的书籍设计；是一本将历史的史实资料和现代版字体结合的书籍设计。`

叶颖颖

1986.04 出生于北京
2005-2009 就读于中央美术学院 设计学院 视觉传达专业
2009-2012 就读于中央美术学院 设计学院 视觉传达专业 师从王敏

叶颖颖 /《咆哮体——基于中国 60-80 年代政治环境下的视觉范式研究》/ 宣纸微喷 / 420cm×594cm/ 2012

Ye Yingying / *Roaring Font—Visual Form Study based on the political Situation of China from 1960s to 1980s* / Giclee on rice paper

我的作品从传统首饰批量化生产的语境出发，探讨这一过程中人们习以为常的规则，对标准与残次的判断，以及工业化赋予我们的精确的控制力。

商品首饰批量化生产是通过冲蜡机和硅胶模具批量生产出标准化的蜡版，再将蜡版铸造成金属。这个过程中由于各种误差，会产生大量残次的蜡版，它们会被融化成液体后重新冲蜡，直到变成完美的标准的产品。

用冲蜡批量化生产的方式来建立作品与传统首饰的对话，提供一个新的视角去看待这些残次与意外，这些失控与偶然。

第一部分

用母体模具完成 100 次冲蜡，客观保留第一次到最后一次的结果，铸造成金属，加工完成。

不用传统规则做出好与坏，标准与残次，必然与偶然的判断，标准的结果在这 100 次冲蜡中也可被看做一次意外。

第二部分

从第一部分的 100 个结果中随机选出 5 个作为起点，将它们压版制成模具，再次冲蜡，将新一轮的结果铸造成金属后制成模具，再冲蜡，循环 10 次。

机器创造的误差逐渐吞噬标准的母体，瓦解人为精确地控制，所谓的错误成为首饰本身。

第三部分

重构第二部分五组实验的最后一次结果，将这个全新的结果制成模具冲蜡，铸造成金属，回归到可佩戴性首饰。

机器造物的结果加入了主观创造，最后又回归到机器生产的方式，变得不可控制。新的误差和意外参与进来，成了全新的生命。

吴冕

1990.06　出生于湖北武汉

2008-2012　就读于中央美术学院 设计学院 首饰艺术与设计专业

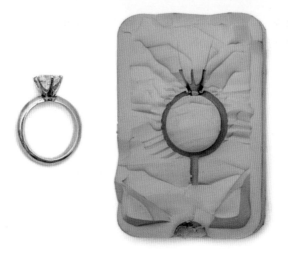
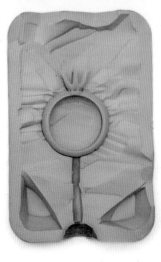

母体模具

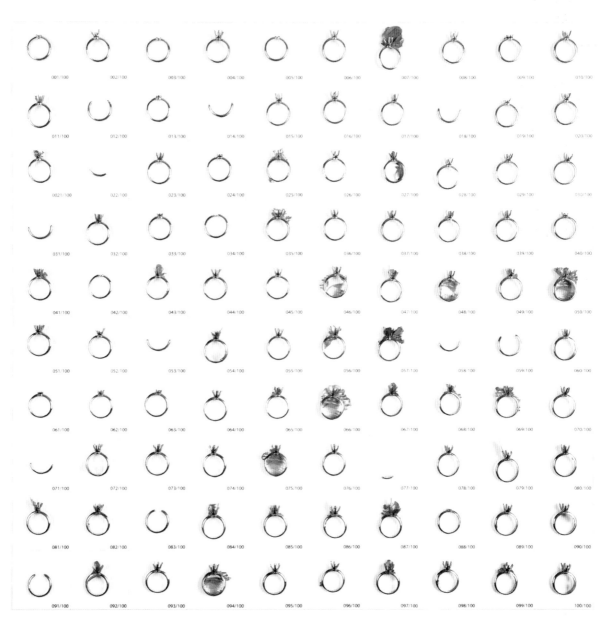

第一部分

吴冕 /《从一枚戒指开始》/ 银、铜 /2cm×2cm×0.5cm-15cm×14cm×16cm/2012
Wu Mian / *Starting from A Ring* / Silver, copper

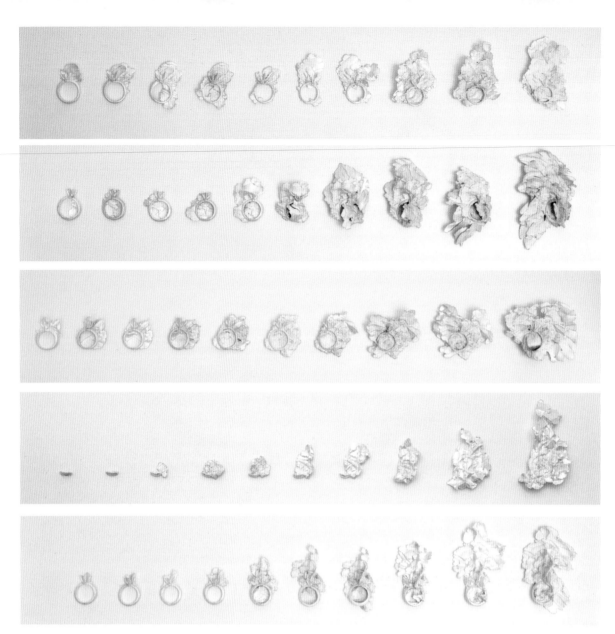

第二部分

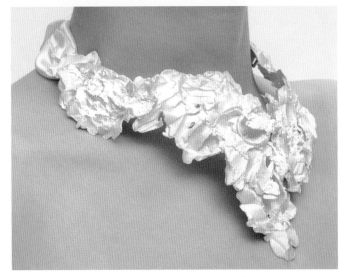

第三部分

117

《她者·天性》创作源于对女性自我认知的探究，心理学，社会现象等。女性的思考不容忽视，探讨女性所想所需，利用女性与机械主义的矛盾，引发女性自我反思。为女性提供追寻自我天性的辅助性产品，利用金属材料和创新的艺术形式，阐述女性设计。

机械化妆台——机械化过程引发女性思考。
当一切思想都由唯物主义思想主导，女性是最大的反对者，会因此碰撞出巨大的意识流来反对这股刚硬理智之潮。化妆这一过程，是女性追求美丽的惯用之道，是机械化的过程，与机械形而上的概念极其相似。这是女性在进化过程中的妥协。我希望通过机械化妆台这种视觉上的冲击，以及利用按部就班的机械运动与女性唯心感性之间的矛盾，产生心理碰撞，从而使女性坚信自我的力量，在物质外找寻自我的价值。

工作台灯——女性展现自我的平台
工作就像一个舞台，展示着女性独有的判断和智慧。我的灵感源于舞台后台的化妆镜，使其与台灯结合。工作中再艰难的挑战也不过是一次整装待发的精彩演出，它表现了女性对于工作的从容与魅力。尊重女性的工作便是尊重她们的智慧与独立。

设计之初，我希望通过我的设计将女性的思考从外表转移到内心的探索。齿轮等机械运动能够激起女性感官，使女性作出有意识的思考。

机械化妆台的基本的设计概念夯定后，需要进一步了解机械运动的原理以及机械的构造。Jhon Label 是与我合作的机械设计师。在讨论的过程中，我原本所希望的全机械化构造无法得以实现，取而代之的是半自动化机械构造。在运动过程中由电机带动机器运转，体现了更多的现代感和机械化。齿轮转动使得化妆品上下移动，这个过程同时也是化妆的具体过程。

通过我的草图，Jhon 设计出可以实现的加工图，进入金属加工厂通过激光切割，焊接和浇铸等过程得到组件。通过螺丝螺母和轴承将组件安装起来。测试完成后将已预定的化妆品（如化妆笔，睫毛膏等）安装好，机械化妆台便如预料中的运作起来。

女性工作台灯是另一件金属作品。灯中隐藏的镜子是这盏灯的关键。材料的运用上，不锈钢体现女性在工作中的坚定，半透明的亚克力板作为灯罩，分别将14盏卤素灯的光源锐度降低，使得女性在照镜子时光线更加柔和。通体的不锈钢材料是女性坚强的体现，而其中的镜子又隐藏着女性的感性和含蓄。通过不锈钢板的激光切割得到台灯背面不规则形体和灯座。为了降低成本，不锈钢灯罩选用市面上通用的不锈钢管切割而成。通过焊接和螺母将各组件安装起来。

孙姝昶

1989.05　出生于山东济南
2008-2012　就读于中央美术学院 城市设计学院 时尚设计学部 产品设计工作室

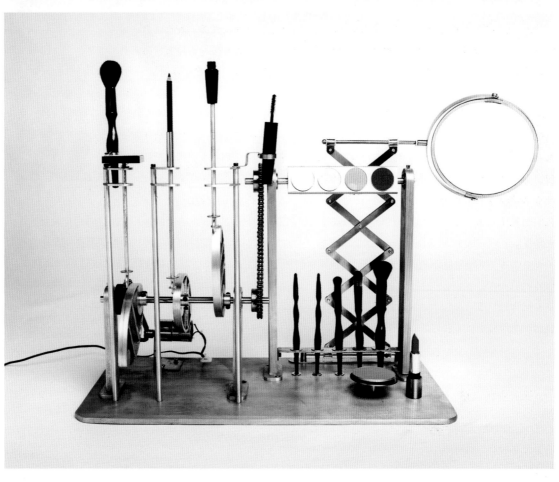

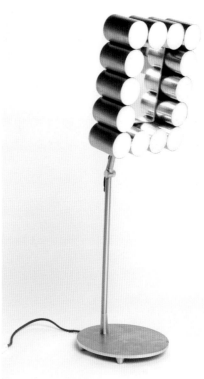

孙姝昶 /《她者· 天性》/ 不锈钢、铝，不锈钢、镜子 /50cm×40cm×60cm, 40cm×40cm×65cm/2012

Sun Shuchang / *She·Female Nature* / Stainless steel, aluminum, mirror

目前国内有关特定历史题材的图画书并不多，孩子们很难了解这段过去。我想借由我的毕业设计，以图画书的形式将这段中国处于特殊时期的历史呈现出来，将历史转化为具体而微的故事，去讲给孩子们听，让更多的人了解这段过去，同时引人思考。

《麻雀》
主要内容：一个关于大跃进时期全中国人民敲锣打鼓消灭麻雀的故事。（书中的故事地点在上海）

我的毕业作品《麻雀》，从前期的资料搜集，分镜图不断修改整理，到正稿绘制以及后期的旧相片效果处理、书籍排版、装订成书，用了一整年的时间。根据书中故事的题材风格以及其所要传达的深刻思想，我最终选择了写实素描＋后期电脑调色的表现方法，最后用电脑做出旧相片的感觉，烘托其深刻主题。

朱琳

1988.10　出生于辽宁大连
2008-2012　就读于中央美术学院 城市设计学院 信息设计学部 绘本创作工作室

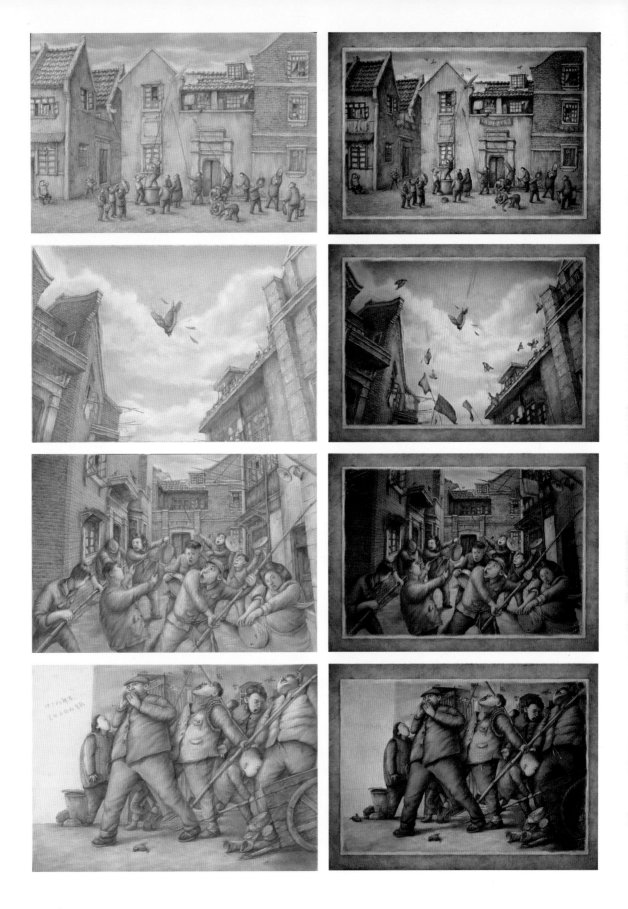

朱琳 /《麻雀》/ 纸上素描、电脑调色微喷 /2012
Zhu Lin / *Sparrow* / Pencil on paper,Giclee

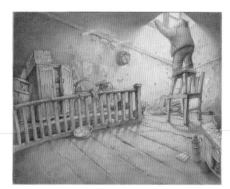
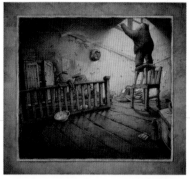
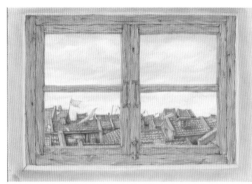
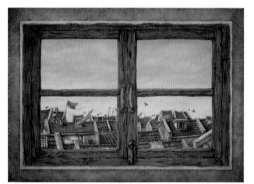
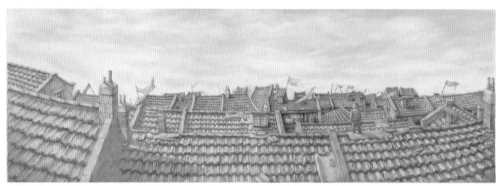
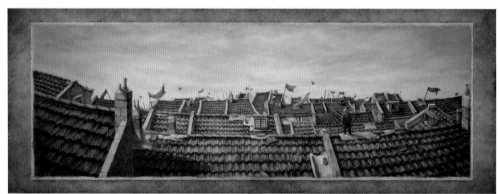

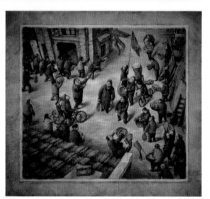

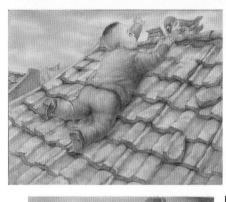

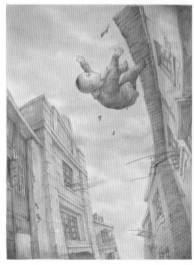

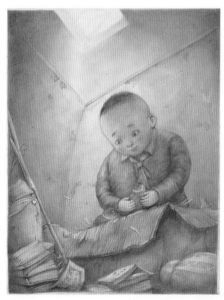
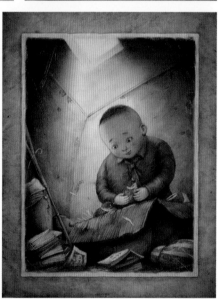

我的家里留存了很多旧衣服，占据着好多个衣柜，时间长了，这些衣服自然成为难以丢弃的东西。在对一些往事的回忆中，常常会在脑海中勾勒出当时的景象，一幕幕情景就像一连串的画面一样，当事人的着装也时时浮现在画面之中，服装上的色彩、图案、款式便组成一个个跳跃的符号。

在《旧影色相》中，我试图通过一种限定性的材料来表现形象。在创作过程中，从图像处理到选择色块，再到拼接布料，实际上是整理回忆的一种特殊方式，个人的情绪、思维和不确定的念头在这个过程里得到自然地流动。

在创作过程的起初阶段，第一个想法是用色卡的形式来呈现自己不同时期的服装颜色，其色块的面积取决于对相应衣服的记忆深度，这一套作品是第一次试验。完成之后和老师们讨论了其中的问题，发现在色卡与现成品之间并没有一个让人信服的关系，并且这种关联显得十分隐晦，不够明确，因为对色卡绘画的解释可以落实于任何事物上，所以开始考虑如何让观众更好地进入自己的想法中，于是产生了直接采用现成品制作的构想：依童年、少年、青年三个时期的三张照片，用我相应时期的衣服重构了这三张肖像。在技术上我参考了布堆画的方法，依据事先做好的图片切割出等比例的板块，再把衣服上所需要的局部固定上去，最后拼合成完整的肖像画。

程鹏

1987.06　出生于山东曲阜
2005–2009　就读于山东艺术学院 综合绘画
2009–2012　就读于中央美术学院 实验艺术系 师从韩宁

照片

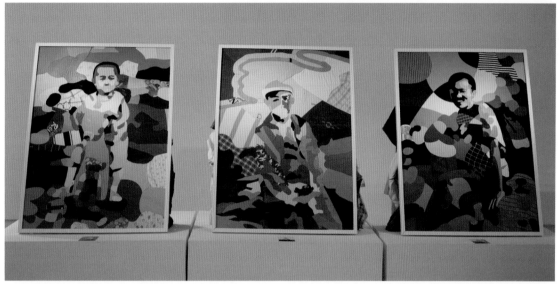

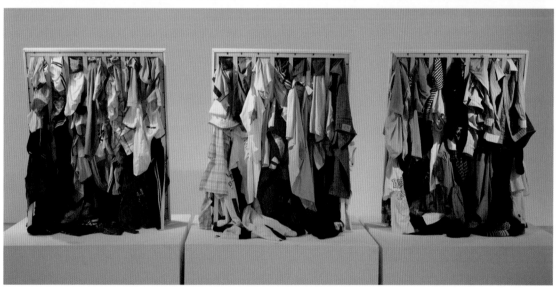

程鹏 /《旧影色相》/ 家藏旧衣物等拼图装置 /190cm × 150cm × 120cm/2012
Cheng Peng / *Color Hue of Old Images* / Jigsaw puzzle installation by old clothing

谁是我？是主体的本身吗？还是自身的灵魂？两者都是吗？还是两者都不是？对灵魂与化身的分析，通过造型艺术语言来传达这一"自我"矛盾、模糊的目的。

"我"这一主体是不能被复制的，我的形象特征，身材大小，肤色发色，还包括我的语言及思想等，在地球上只有一个，之前及之后也不会再有。见过我的人认识我；听说过我的人知道我；离我近的人还了解我。我是我爸爸妈妈的儿子；我是我爷爷奶奶的孙子；我是我老师的学生；我是我同学的同学；我是我朋友的朋友。但我就没感觉我是我自己，因为我自己的灵魂早在13岁那年就不存在了，今天还能在这儿好好地活着是因为我哥的灵魂支撑着我。换句话说我就是我哥哥的化身。为了表达"自我"，还是从自身的人生感受最深刻的一点出发。逝去的哥哥对我的影响比任何一种对我的影响（譬如家庭、社会、老师、艺术大师、朋友、文化、历史、哲学等）都强大。

两张图片，一张是哥哥的肖像，另一张是自己的肖像。
哥哥的肖像采自多年留存下来的生活遗照，而我的肖像则是依据哥哥遗照里的内容及形似摆拍得来的。
两张照片分别以横向和纵向裁切，通过编织的技巧编制在一起，合成一张。
两张图片，形成一种模糊的马赛克式的"自我"形象。

姚然

1985.11　出生于湖南邵阳
2008-2012　就读于中央美术学院 造型学院 实验艺术系

生活照

生活照

姚然 /《附身》/ 现成摄影作品裁切编织 /100cm×80cm×2/2012
Yao Ran/ *Possessing Persons* / Weaving with slices of photo

《增减系列》开始于 2011 年，我在民间剪纸中提取出了一个单一元素"剪毛"，将剪纸动物中的"毛"改造、重构，继而产生了新的视觉经验。我不想只从作品中找到一种质变，这就是我将作品命名为"增减"的原因，在剪纸过程中，从平面走向空间的"正负形"概念已经被模糊化了，在增与减、隐与显的矛盾中呈现出新的可能性。

2012 年的毕业展，我沿用了《增减系列》的作品名，与早期作品不同的是，我用"虎皮"在视觉上强化了"毛"的质感，以书本为载体，运用内页的文字与空白，在黑白虚实之间与虎皮的花纹建立一种微妙的联系。

一张虎皮隐藏在一百多本书之中，增与减、隐与显、文明与野性，其实这些概念已经不重要了。在作品展出的时候，我的思考似乎又回到了原点，剪刀、纸，还能有什么可能性？我想我一直关注的正是那些剩余的意义。

作品使用了 163 本精装古旧书籍，虽算不上巨型作品，工作量却巨大，以个人之力是很难完成的。于是请来十几名工人，耗时 40 余天得以完成，这也是我第一次雇用工人完成作品，这样的经验对我之后把握更复杂、难度更高的作品很有裨益。手工部分完成后已是展览临近，作品的连接固定也是费尽工夫，美术馆的工作人员集结多人，齐力将作品"绑在"墙面上，最后作品才得以完整呈现。

伍伟

1981.12　出生于河南郑州
2000–2004　就读于河南大学 美术系
2011–2012　就读于中央美术学院 造型学院 实验艺术系 师从张国龙、韩宁、吕胜中、胡明哲、于飞

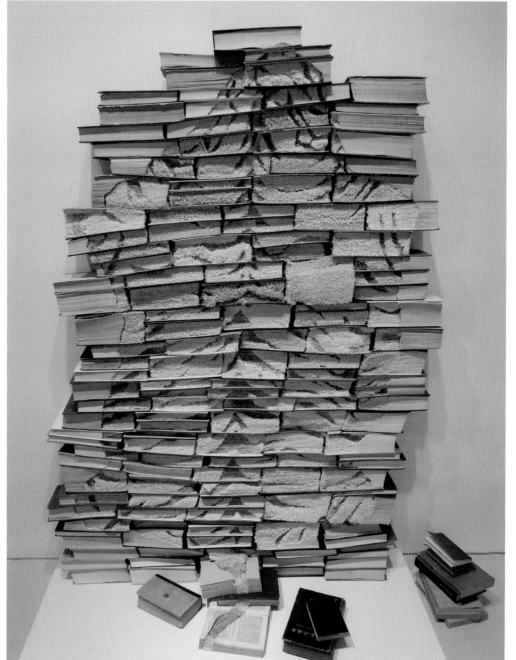

局部图

伍伟 /《增减》系列 / 纸本书籍 雕刻 / 110cm × 170cm / 2012
Wu Wei/ *Adding and Subtracting* Series / Cutting books

129

模板本是一种方便各种行业制作图纸的工具，其中的"规矩"适合现实社会既有预设的世界规则，但在这里却成为构建我幻想世界的起点。

记得小时候就喜欢用父亲绘图用的模板拼画自己喜欢的各式各样的机器人。长大了些，每当父亲绘制电器及工程图纸时，我总是看得入迷。今天这种工具已经被电脑绘图彻底取代，我则重新拾起久违的模板尺。

我画了一只天牛虫，其实画的更是我想象的世界。

画面中的暖色区域内有各种生物、有机物和物理能量。头部和躯干是主体，后背中心发生着一次大爆炸，星球表层的火山迅速喷发，之下是大面积的生物、气体与机械装置的混杂状态。眉心是大脑中枢——这个世界的主宰，控制着整个世界的运行，它的两侧为星球的双核，是星球上质量最大的两个平衡区域，但同时它们的化学性质又极不稳定，不时喷出水气烟火。双核中间的天蓝区域是能源和矿产——生物势力与机械势力一直在争夺。再往下是沉积物变异成的大虫趴在岩浆上，岩浆下方是星球的制动控制中心和紧密电路区。两条前腿是星球的制动机械，内部有大型机动引擎，中腿和后腿是复杂形态的战争机器，触角是和外星种族的通讯系统，并可传送和接受能量……

杨琪磊

1989.07　出生于湖南省娄底市
2008-2012　就读于中央美术学院 造型学院 实验艺术系

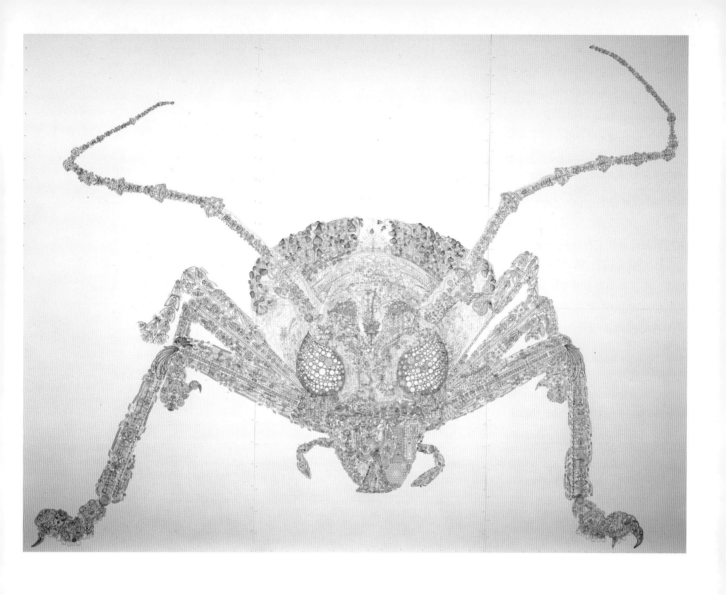

杨琪磊 /《模板系列——天牛虫》/ 模板尺、纸本、彩色针管笔 /240cm×330cm/2012
Yang Qilei / *Template Series-Alternatus* / Template ruler, paper, needle tube pen

王式廓先生的《血衣》是这个影片构思的来源。

我一直迷恋叙事中带有悲剧性的作品，与《血衣》同时期许多社会主义现实主义作品都带有这样的气质。但《血衣》的未完成尤其让我伤感，因为这让我联想到画中表现的那个斗争地权的村庄在今日依旧处在未完成、悬而未决的状态。

片中演员由职业群众演员、外地在京务工人员和流浪者构成。在这个影片里，表演和非表演始终是交叠在一起的，我意图借此建立一种过去和今天的连接。

我从近年层出不穷的、事关基层民主和土地权利的公共事件中也常常想起《血衣》这件作品的主题：人民开始从命运不能自主到自我投身成为公共政治的一部分。从这个角度而言，画中的三方势力在今天这个年代依然充满了画面里的那种张力，但画面中合法的、被支持的斗争已经不复存在了。从血衣背后的故事亦可看出，作为第四方势力，画家个人的命运也被裹挟在时代之中了。

苏联早期电影的趣味给这个影片带来非常多的影响，镜头的并置、镜头运动的速度感、默片、略微夸张的表演——这一整套成熟的影像形式，包括它的悲剧色彩，都包含着一种极其深邃的道德立场，为我的拍摄提供了范例。

很早就得知毕业作品展将在学院美术馆举办，《未完成的村庄》这件作品在构思之初，就考虑到学院美术馆这个展场和作品之间的关系。2011年学院美术馆的王式廓回顾展是我眼中的年度最佳展览，所展出的《血衣》及草图带有一种强烈的影像感，作品虽未完成但又非常完整。如何在这个展场中将这件历史作品重新激活，让它重新发挥对当下的作用，是促发我创作这件作品的缘起。

2011年底，在计划这项工作时，我恰好参加了两个针对冬季无家可归人群的捐助和救援活动。我注意到，农民和土地权利之间的关系和《血衣》中所表现的那种关系有着相似的地方。拍摄过程中，我有意选用了这些流浪者，也选用了一些剧组的临时演员（有老人是张扬导演《飞越老人院》中的演员）。拍摄和后期进行的非常顺利，美术张三丰先生、灯光严海清工作室全体成员、剪辑师刘先辉老师和特效师唐震宇为此陪我付出了很多个不眠夜。

作品标题"未完成的村庄"的灵感来自卡尔维诺"未完成的城市"这个概念，标题中的 Country 一词在这里是一个"国家"和"村庄"之间的双关语。在我看来，不仅王式廓先生的《血衣》是一件未完成的作品，他笔下的那个中国村庄也处于未完成的状态。比起城市，村庄中那种人与地权之间的关系也更具张力。

展出尽管没有足够的费用租借高清投影机进行播放，效果有些折扣，但在学院美术馆的展览中，我收到了不少积极的反馈。

撤展经过美术馆货梯时，恰好看到了当时王先生回顾展上用于展示的《血衣》印刷品在那里安静地待着，一种时空之间的暧昧连接带着命运轮回的交错感击中了我。

于瀛

1987.01　出生于山东滕州
2005–2009　就读于清华大学美术学院 绘画系
2010–2012　就读于中央美术学院 实验艺术系 师从於飞、韩宁、张国龙、吕胜中、胡明哲

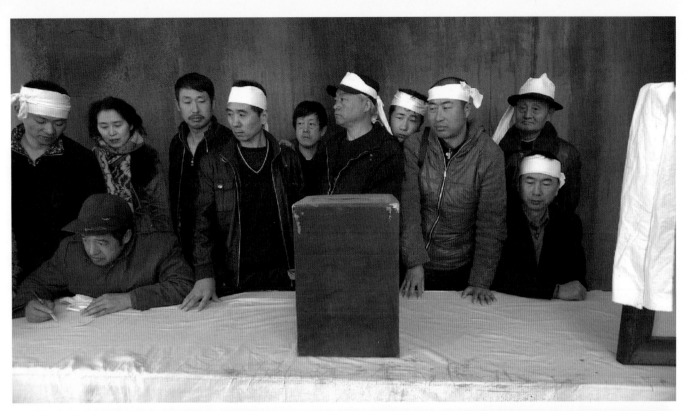

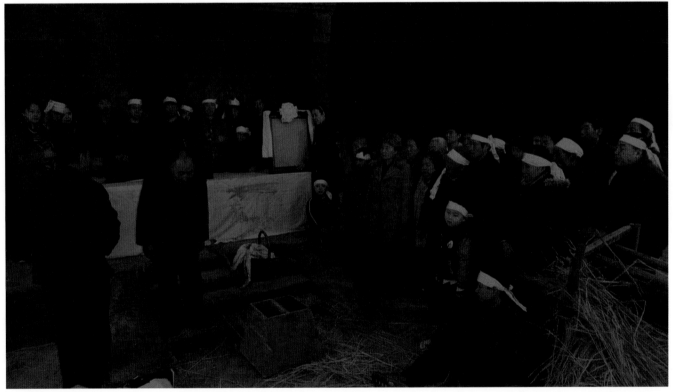

于瀛 /《未完成的村庄》/ 影像 / 6'/ 2012
Yu Ying / *Unfinished Village* / Video

每天在城市中穿梭，城市本身具有一种感性的、三维的视觉经验，并且集合了不同的历史记忆、时间空间。城市本身层积着重要的文化参照却又保持着连续的变化。城市的构成无非是点、线、面重构的另一种具象表达。我的作品拍摄视角关注时间与存在，我将镜头对准城市的立交桥、车流，高楼的耸立，以及从高层建筑俯瞰的地表建筑。将不同区位的城市空间混合，在拍摄的过程中，在高楼下，在桥上，有时会有一种不安的情绪在里面，看事物的临界点都很模糊。

作品本身的模糊性，也同时表现了城市的发展在一定时期的均质化的过程，人类的生活在钢筋水泥包围下，整个城市的特征也就显得十分僵硬与不安。作品在呈现上也具有一种似与不似的状态。看到的是一种虚幻的景象，类似于荒原，又类似于山川。在城市高速发展时期，城市空间呈一种均质化分布。人们内心状态都很不安，我本身也受到这种不安的因素，就在这种情绪下拍摄这组作品使其成为一种立体空间转向模糊的图像。

　　利用胶片可以长时间曝光并且可以叠加曝光的特性。类似于用画笔重复的在画面上进行绘画和修改。利用这些特性对摄影能否产生新的一个可能性进行摸索。

张楠卿

1983.09　出生于山东邹平
2003–2007　就读于哈尔滨师范大学 美术教育系
2008–2012　就读于中央美术学院 实验艺术系 师从于飞、韩宁、张国龙、吕胜中、胡明哲

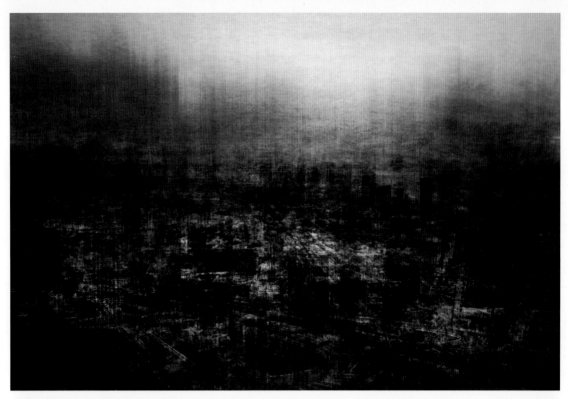

张楠卿 /《城市·风景》/ 艺术微喷 / 90cm×130cm×2/ 2012
Zhang Nanqing / *City·Landscape* / Giclee

（京）新登字 083 号

图书在版编目（ＣＩＰ）数据

中央美术学院 2012 毕业生作品收藏集 / 中央

美术学院美术馆编著 . -- 北京：中国青年出版社，2012.11

ISBN 978-7-5153-1209-5

Ⅰ . ①中… Ⅱ . ①中… Ⅲ . ①美术－作品综合集－中国－现代 Ⅳ . ① J121

中国版本图书馆 CIP 数据核字 (2012) 第 260810 号

《中央美术学院 2012 毕业生作品收藏集》

———————————————————————————————————————

主　　编：王璜生

执行主编：李　伟

策　　划：薛　江

责任编辑：杜惠玲

校　　对：吴萌萌

设　　计：纪玉洁、李云龙

摄　　影：史小音

翻　　译：高　高、岳君瑶

出版发行：中国青年出版社

社　　址：北京东四 12 条 21 号

邮政编码：100708

网　　址：www.cyp.com.cn

编辑部电话：（010）57350504

门市部电话：（010）57350370

印　　制：北京圣彩虹制版印刷技术有限公司

经　　销：新华书店

开　　本：889 × 1194 mm 1/16

字　　数：5.3 千字

印　　张：8.625

印　　数：1—1000 册

版　　次：2012 年 11 月第 1 版

印　　次：2012 年 11 月北京第 1 次印刷

定　　价：138.00 元

———————————————————————————————————————